우리 자연을 그리는 사람들의 101가지 식물 이야기

꽃을 그리다

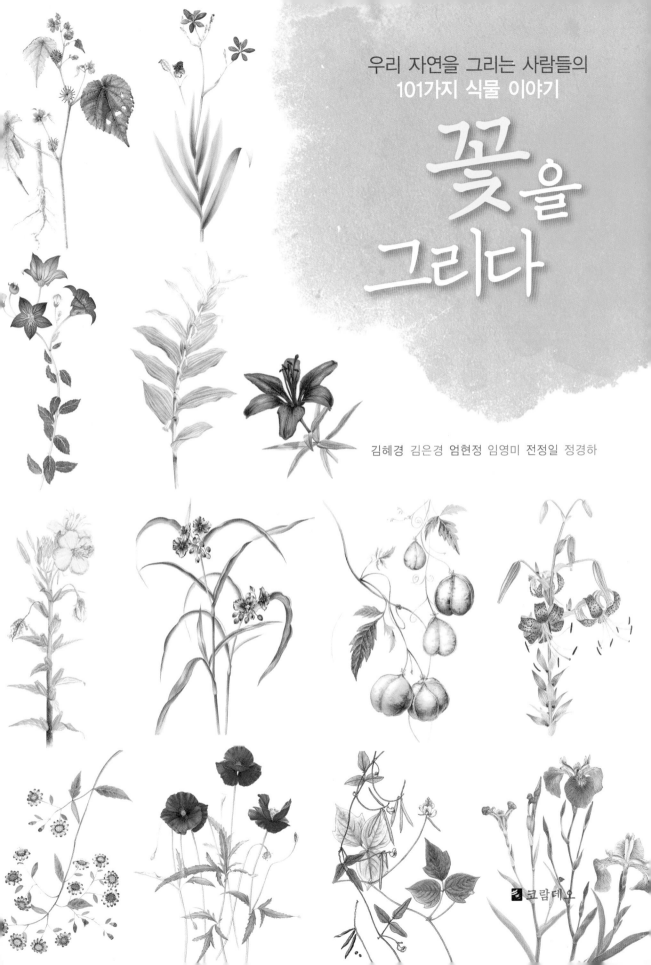

우리 자연을 그리는 사람들의
101가지 식물 이야기

꽃을 그리다

김혜경 김은경 엄현정 임영미 전정일 정경하

코람데오

자연을 사랑하는 사람들, 그중에서도 꽃을 아주 사랑하는 사람들이 있었습니다. 사랑하는 것들을 그리며 더 사랑하고 싶다는 생각이 들었습니다.

어느 날 '자연 그림 전도사'라고 자처하는 이에게 낚이어 숲해설가협회 생태세밀화 강좌와 자연그림터 꽃나루 아카데미를 통해 자연을 그리는 사람으로 다시 태어났습니다.

혼자보다는 함께, 오래 자연을 그리며 사랑하고 싶어서 '우리 자연을 그리는 사람들'이라는 단체를 만들었습니다. 여러 해 동안 자연 이야기와 그림 이야기를 나누고 때때로 그림을 펼쳐 전시회도 열며 알콩달콩 지냈습니다. 가끔은 삶에 지쳐 그림을 놓을 때도 있었고, 들쭉날쭉 모임에 참석치 못하여 아쉬운 날도 있었습니다. 힘들 때마다 서로를 토닥이며 챙겨주는 아름다운 마음과 늘 그 자리에서 우리를 반기고 위로해주는 자연이 있어 우리는 지금도 함께 그림을 그립니다.

꽃피던 올 봄, '넓은 그림 펼침 터'에서 자연과 나눈 이야기들을 전시했습니다. 전시장 앞을 지나시던 코람데오 출판사 대표님께서 〈잡초, 그 은밀한 아름다움〉이라는 제목에 이끌려 그림 속으로 들어오셨습니다. 우리가 만난 식물과 그 속에 스민 따뜻하고 가슴 뭉클한 이야기들을 책으로 엮어 많은 사람들과 감동을 나누자고 제안하셨고, 우리는 떨리는 마음으로 독자와의 만남을 준비했습니다.

이 책은 이런 예기치 못한 아름다운 인연으로 세상의 빛을 보게 되었습니다.
'우리 자연을 그리는 사람들' 회원 중 여섯 명의 작가들이 이야기꾼으로 모여 꽃과 열매와 이파리들이 우리에게 들려준 101가지 이야기들을 담았습니다.

첫 번째 이야기꾼 김혜경은 〈잡초, 그 은밀한 아름다움〉이라는 주제로 직접 농사지으며 미워하다가도 사랑할 수밖에 없었던 밭에 사는 잡초 열한 가지와 논에 사는 잡초 아홉 가지 이야기를, 두 번째 이야기꾼 김은경은 항상 곁에서 힘이 되어준 자연 속 들꽃과 나눈 열여섯 가지 〈소소한 들꽃 이야기〉를, 세 번째 이야기꾼 엄현정은 담장도 없는 한적한 동네 모퉁이를 걷다가 만난, 늘 그 자리에서 반기는 친숙한 열여덟 가지 〈모퉁이 돌아, 꽃〉 이야기를, 네 번째 이야기꾼 임영미는 〈다정한 식물 일기〉라는 주제로 늘 가까이에서 싹트고 자라며 오랜 친구처럼 든든해진 열여섯 가지 식물관찰 일기를, 다섯 번째 이야기꾼 전정일은 산길에서 만난 이름 모를 꽃 한 송이가 무심히 지나치던 발길을 붙들고 들려준 〈그대가 지나쳐간 풀꽃 이야기〉 열다섯 가지를, 여섯 번째 이야기꾼 정경하는 시골에 살며 화단에 키우고 산책길에 만난 열여섯 가지 〈꽃과 함께한 날들〉이란 이야기를 들려줍니다.

우리가 나눈 소소한 이야기들과 수수한 그림들이 세상에 나가 따뜻한 위로가 되기를 바랍니다. 넓은 세상의 바다로 나아갈 기회를 열어준 코람데오 대표님께 깊은 감사를 드립니다. 그림과 글들을 고운 책으로 엮어주신 분들께도 감사드립니다. 이 책을 펼쳐 읽고 계신 그대와도 마음으로 얼싸안고 인사 나눕니다.

미지막 장을 넘기신 후에는 자연이 들려주는 아름답고 비밀스런 이야기들을 직접 들어보시기를 권합니다. 자연 그림의 세계로 당신을 초대합니다.

<div align="right">

2018년 11월
우리 자연을 그리는 사람들

</div>

CONTENTS

CONTENTS

임진강과 한탄강이 만나는 곳, 자연그림터 꽃나루에서 농사를 짓고 자연을 그리며 살고 있다. 물을 좋아해 물가에 살며, 《내가 좋아하는 물풀》을 그려 책도 내고 전시도 했다. 자연을 좋아하는 이들과 함께 자연을 쉽게 그리도록 안내하고 싶어서 《생태세밀화 쉽게 그리기》를 펴냈고, 지금도 함께 그림을 그리며 책을 만들고 있다. 앞으로도 계속 자연을 그려 많은 이들에게 생명의 노래를 들려주고 싶은 소망이다.

잡초,
그 은밀한
아름다움

김 · 혜 · 경

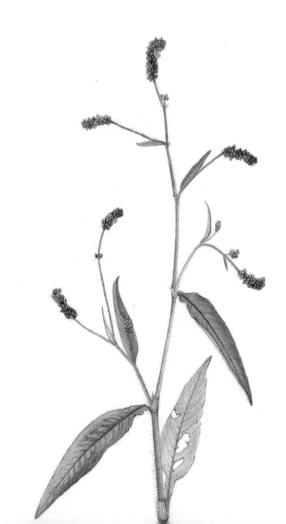

밭에 사는 잡초

냉이

Capsella bursa-pastoris (L.) Medik
십자화과

두해살이풀 냉이는 씨앗이 떨어지고 그해에 싹을 틔워 자란다. 겨울이 오면 잎은 시들지만 뿌리는 살아 겨울을 난다. 그러고는 얼음이 채 녹기도 전에 다시 싹을 틔우며 또 한 해의 삶을 시작한다. 차가운 겨울에도 바람을 견디기 위해 땅에 딱 붙어서 잎을 펼치고 있는 모습을 보면 그 강인함에 고개가 절로 숙여진다. 따스한 햇살을 많이 받기 위해 잎을 둥글게 펼쳐 장미꽃 같은 로제트 모양을 만드는 걸 보면 그 지혜가 놀랍다.

푸른 잎이 차가운 겨울바람을 견디며 검붉어질 때쯤이 냉이의 전성기다. 가장 아름답기도 하지만 나물 캐는 아낙네들의 바구니를 채우는 인기 있는 봄나물이기 때문이다. 그러나 그 사랑도 잠시, 꽃대를 올려 새하얀 꽃을 피우기 시작하면 인기도 떨어지고 농부들의 미움덩어리가 되고 만다. 잡초라는 풀은 없다지만 사람들은 필요가 없어지거나 방해가 되면 잡초라고 부른다. 이때쯤이면 냉이도 뽑히거나 심지어는 제초제 세례를 받기도 한다. 그 예쁜 꽃들이 모두 씨앗이 되고, 그러면 온 밭이 냉이 밭으로 변하므로.

그래도 살아남아 봄나물 캐는 이들을 맞이하는 냉이, 가만히 들여다보면 꽃도 어여쁘다. 십자가 모양의 하얀 꽃들이 아래서부터 한 송이씩 꽃 피우며 하늘로 올라가다가 트라이앵글 모양의 열매를 매단다. 따서 흔들면 아기딸랑이 같이 어여쁜 소리가 난다. 봄날 한번 흔들어보시기를.

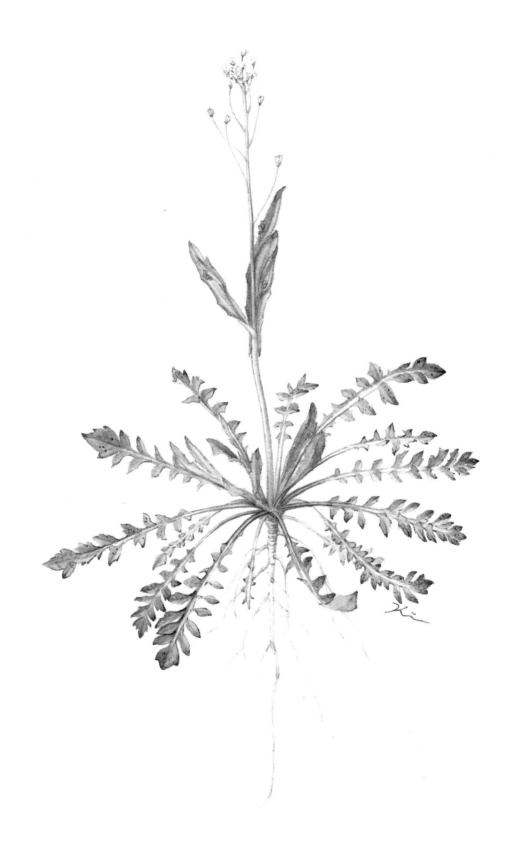

냉이(*Capsella bursa-pastoris* (L.) Medik), 십자화과　O11

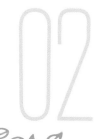

밭에 사는 잡초

서양벌노랑이

Lotus corniculatus L
콩과

서양벌노랑이는 노란 병아리를 닮았다. 샛노란 콩꽃이 동그랗게 모여 피어서 새색시 화관 같기도 하다. 벌노랑이는 우리나라 자생종으로 해안 황무지에 가끔 보이는 흔치 않은 식물인데 서양벌노랑이는 요즘 목초용이나 제방공사용으로 많이 들여와서 흔한 잡초가 되었다. 우리 동네에도 새로 만든 길가에 자라던 아이들이 밭으로 들어와서 귀찮은 잡초가 되고 있다. 그런데 서양벌노랑이는 콩과 식물이라 뿌리혹으로 질소를 잡아주어서 땅을 더 비옥하게 해주고 꽃의 꿀도 많아 밀원식물도 된다. 소나 양이 먹는 목초도 되니 귀찮아하지 말고 잘 키워야 하지 않을까?

함께 그린 보라색 꽃은 알파파라고도 하는 자주개자리인데 역시 서양벌노랑이처럼 목초용으로 들여와서 잡초가 되었다. 가끔 들에 자라는 이 아이들을 뜯어다가 우리 토끼에게 주는데, 아주 맛나게 잘 먹는다. 그런데 벌노랑이와 자주개자리 모두 벌레는 먹지 못한다니 신기한 노릇이다. 벌레가 싫어하는 청산을 미량 만들어 잎에 넣어두어서 그렇다나? 그러나 사람은 목초로뿐만 아니라 뿌리를 약으로도 쓴다고 하니 단순한 잡초는 아닌 듯 싶다. 바다를 좋아해서 해안에 주로 산다니 낭만을 즐길 줄 아는 식물이다.

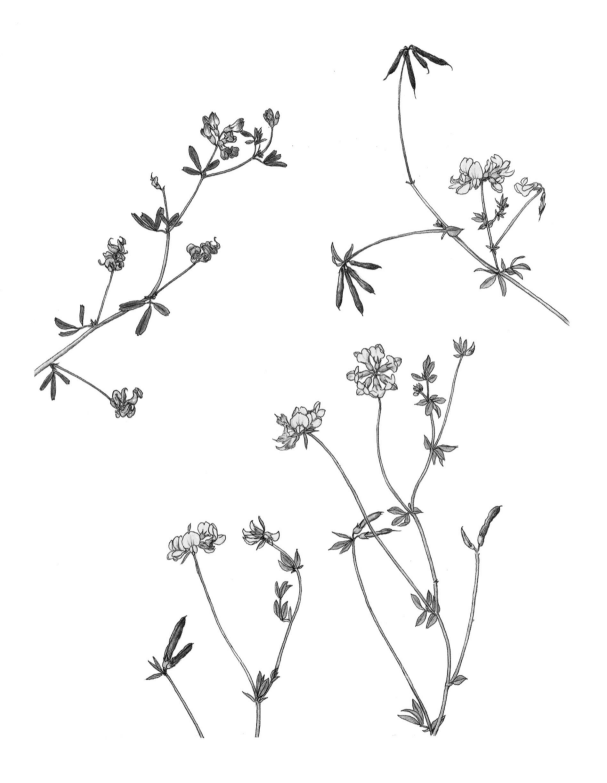

서양벌노랑이(*Lotus corniculatus* L), 콩과 013

어저귀

Abutilon theophrasti Medicus
아욱과

우리 밭에 가끔 출몰하는 흔치 않은 풀이다. 샛노란 꽃과 열매가 예뻐서 뽑지 않고 길러 그려보았다.

어저귀 잎은 꽤 큰 편이고 벨벳같이 부드럽다. 줄기는 곧고 키가 1미터 정도 자라는데 역시 털북숭이다. 꽃은 노란색인데 아욱과라 무궁화처럼 꽃잎이 다섯 장이다. 꽃은 그리 크지 않아서 자세히 보아야 예쁘다. 꽃보다도 열매가 더 매력이 있다. 모양도 특이하고 갈래로 하나하나 떨어지는데 그 속에 두세 개의 씨앗이 들어 있다. 검은 마른 가지에 독특한 모양의 열매를 달고 겨울을 나다가 서리를 맞고서야 열매 갈래를 흩뜨려 씨앗을 떨어뜨린다. 씨앗은 땅속에서 오래오래 기다렸다가 농부가 쟁기질을 하여 땅 위로 올라오면 싹을 틔운다. 한겨울 까만 열매를 단 마른 가지는 꽃꽂이 소재로도 사용된다.

어저귀는 가을에 마른가지를 베어서 발로 밟으면 어적어적 소리가 난다고 하여 어저귀라고 한다는데, 왠지 어수룩한 동네 총각이 떠오르는 이름이다. 또 고려시대 인도에서 섬유식물로 들여왔다고도 하고, 예전부터 우리나라에 살았다고도 한다. 얼마 전까지도 섬유작물로 키우던 아이라니 어적어적 소리 나는 줄기로 어떤 옷감을 만들었을지 궁금해 길러서 실을 뽑아볼까도 한다.

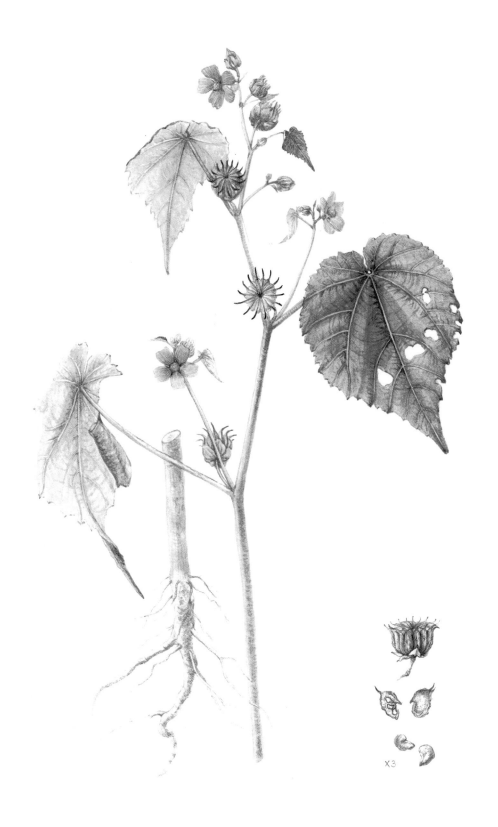

어저귀(*Abutilon theophrasti* Medicus), 아욱과 015

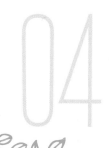

04

밭에 사는 잡초

수박풀

Hibiscus trionum L.
아욱과

잎이 수박 잎을 닮아서 수박풀이라고 한다. 꽃도 열매도 아름다워 동네 논두렁에 핀 아이의 씨를 받아다가 화단에 키워 그려보았다. 잡초로만 여기는 농부들은 그냥 뽑아 버리는 풀이다.

수박풀 꽃은 같은 아욱과여서 그런지 무궁화와 닮았다. 아침 일찍 잠깐 피었다가 지니 그림을 그릴 때는 부지런을 떨어야 한다. 그래도 어여쁜 꽃 앞에 앉으면 단잠이 보상이 된다.

새하얀 꽃잎은 바람개비처럼 돌아간다. 무궁화 단심처럼 붉은 심이 시골 처녀의 순정마냥 마음을 설레게 한다. 무궁화처럼 암술머리는 다섯 갈래로 갈라지고, 수술은 암술대에 대롱대롱 줄 서서 붙어 있다. 꽃이 진 후 열매도 참 신비롭고 아름답다. 반투명한 아라비아 유리 호롱 같은 모습이 동화 속 세상으로 나를 데려갈 것만 같다. 수박풀의 고향이 중부 아프리카라니 아프리카로 데려가려나? 관상용으로 데려왔다가 야생으로 탈출하여 귀화식물이 되었다니 파란만장한 이야기도 들어봄직하다.

수박풀(*Hibiscus trionum* L.), 아욱과　017

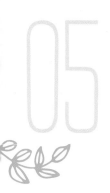

밭에 사는 잡초

가시박

Sicyos angulatus L
박과

귀농 후 처음 만난 가시박. 싹을 보고는 '호박인가, 수박인가' 하고 뽑지 않고 길렀는데 나중에 보니 무시무시하고 악명 높은 가시박이었다. 그도 그럴 것이 어릴 때는 잎과 줄기에 가시가 없고 부드럽고 얌전하다. 꽃도 별사탕 모양의 꽃차례를 한 암꽃이 먼저 피고 나중에 수꽃이 피는데 가만히 들여다보면 앙증맞고 어여쁘다.

가시박의 위용은 9월 초순쯤에 비로소 드러난다. 덩굴줄기가 파죽지세처럼 땅을 기어 올라와 산의 나무나 들풀뿐만 아니라 기르는 과수나 작물도 덮어버린다. 마치 거대한 파도와도 같아서 숲의 나무도 풀도 그대로 두면 가시박 덩굴에 덮여 자라지 못하고 죽고 만다. 한겨울에도 마치 텐트처럼 나무들을 덮는다. 마지막으로 등장하는 가시를 단 열매는 당구공만 한 뭉치인데 여러 씨가 별사탕처럼 박혀 있다. 줄기에 매달린 열매가 나뭇가지에 걸려서 마른 모습을 보면 마치 크리스마스 장식처럼 예쁘기도 하지만 그 커다란 열매가 땅에 떨어져도 가시 때문에 동물이나 사람조차 접근을 못한다.

큰 열매에서 씨앗이 떨어져 땅속에 들어가 자손을 퍼트리니 그 번식력도 대단하다. 그런데 이 미운 가시박도 작물 삽목용으로 외국에서 들여온 것이라고 하니, 필요할 땐 사용하고 무책임하게 버리면 안 된다는 경고다.

김
혜
경

가시박(*Sicyos angulatus* L), 박과 019

06

밭에 사는 잡초

단풍잎돼지풀

Ambrosia trifida L.
국화과

내가 사는 한탄강변에는 유난히 단풍잎돼지풀이 많다. 북아메리카에서 들어온 귀화종인데, 탱크를 따라 들어왔다고 할 정도로 휴전선 부근에 많다. 점점 남쪽으로 번져나간다니 걱정이다.

단풍잎돼지풀은 단풍잎을 닮은 잎을 가진 돼지풀이라는데 돼지풀과 함께 주요 알레르기 화분병 유발 식물로 악명이 높다. 꽃이 피는 9월 초쯤에 먼저 수꽃을 피우는데 그 꽃가루가 알레르기를 일으킨다.

그런데 이 쓸모없을 것 같은 꽃가루도 꽃 없는 9월에 중요한 밀원식물이 된다니 세상에 필요 없이 태어난 생명은 없는가 보다. 수꽃이 진 후에 피는 암꽃은 해바라기 씨만 한 씨앗이 되는데 겨울에 새들이 아주 좋아하는 먹잇감이다. 줄기는 2미터가 넘는 키로 자라서 잡초로 미움을 받지만, 굵은 줄기가 겨울에도 꿋꿋이 서 있어 벌레들이 알을 낳고, 거기서 자란 애벌레들을 딱따구리와 같은 새들이 부지런히 쪼아서 잡아먹는다.

단풍잎돼지풀 수꽃을 가만히 보면 유럽의 촛대처럼 열두어 가지를 뻗고 노오란 꽃가루를 담은 주머니들을 신라 왕관처럼 달고 반짝인다. 바람이 불면 황금가루가 바람에 날리는데 보기에 마치 화장품 광고의 한 장면처럼 몽롱하게 아름답다. 바로 그 황금가루가 사람에게는 알레르기를 벌들에게는 애벌레를 키우는 중요한 단백질을 선물한다. 올해부터 양봉을 시작한 나는 그동안 미워했던 단풍잎돼지풀이 고마워진다.

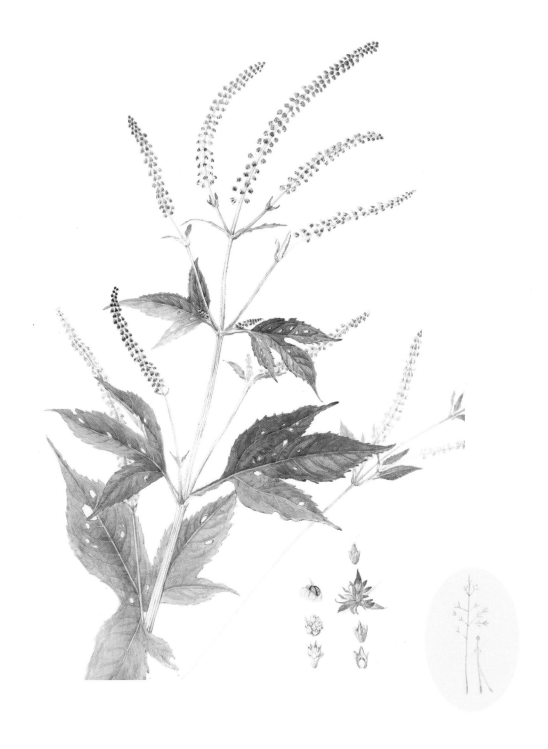

단풍잎돼지풀(*Ambrosia trifida* L.), 국화과 **021**

07

새팥

Vigna angularis var. *nipponensis* (Ohwi) Ohwi & H.Ohashi
콩과

뜨거운 여름 지나 선선한 바람 부니 밭두렁에 슬슬 나타나 온 작물을 휘감아 올라가서 꽃을 피우고 작은 꼬투리를 다는 새팥이 수두룩하다.

새팥은 우리나라 들판 어디에서나 흔히 볼 수 있는 야생 팥이다. 이름처럼 새가 먹기도 하지만 예전에는 사람도 먹는 식량 작물이었다. 오랜 개량 재배로 커진 우리가 먹는 팥의 어머니 꼴이다. 그래서 나도 키우는 작물의 성장을 막는 아이들만 걷어내고 밭두렁이나 길가에 자라는 아이들은 그냥 두었다가 가을에 추수해서 동지에 팥죽을 끓여먹는다. 그냥 팥죽보다 맛이 부드럽고 달고 감칠맛이 좋다. 새팥 한 포기가 줄기를 사방으로 뻗어서 온 땅을 덮는 모습을 보면 그 끈질긴 생명력이 놀랍기만 하다. 땅을 덮어 공기 중 수분도 잡아주고, 흙이 씻기지 않게도 해주고, 콩과 식물답게 뿌리는 질소를 고정시켜 땅을 비옥하게 한다.

또 노오란 꽃을 가만히 들여다보면 삐뚤빼뚤하게 생긴 것이 꼭 팥쥐를 닮은 것 같아서 웃음이 나기도 한다. 같이 자라는 야생콩, 돌콩은 콩쥐를 닮아서 반듯하고 참하게 생겼는데 말이다. 그림에서 새팥은 뒤에 그려진 잎이 크고 꽃도 큰 아이다. 앞에 잎이 작은 아이는 좀돌팥이다. 둘 다 우리나라에서는 흔한 야생 팥이다. 좀돌팥은 꽃도 잎도 작아서 좀돌팥이라고 하지만 오히려 씨앗인 팥은 새팥보다 크다. 새팥의 크기는 보통 팥의 반 만하다.

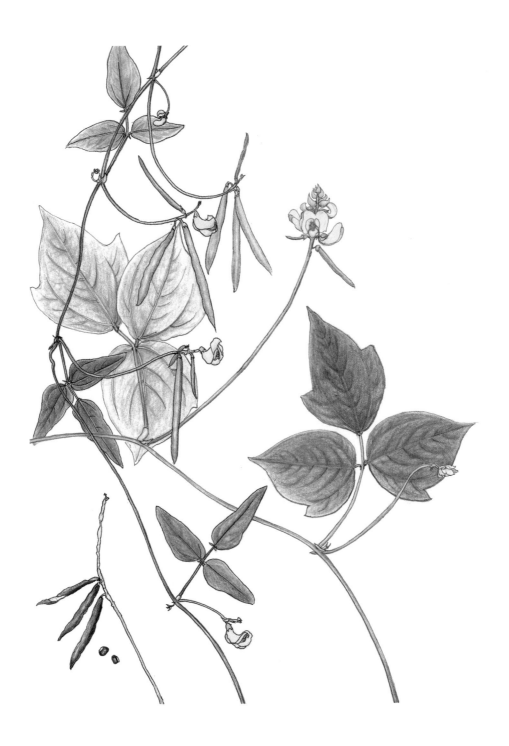

새팥(*Vigna angularis* var. *nipponensis* (Ohwi) Ohwi & H.Ohashi), 콩과 023

밭에 사는 잡초

노란꽃땅꽈리

Physalis wrightii A.Gray
가지과

북아메리카 태생인 노란꽃땅꽈리가 우리 밭에 나타났다. 우리나라에서는 경기도 안산 산업도로 주변과 제주도 목장에서만 관찰되던 식물인데, 언제 어떻게 우리 밭으로 왔는지 궁금하다.

잡초이지만 관찰 대상이 되고 나니 귀히 모시게 된다. 그림을 그리고 난 후에는 씨앗을 받아서 화분에 키운다. 연노랑의 꽃이 지고 나면 연둣빛 작고 귀여운 꽈리가 달린다.

그냥 붉은 열매가 달리는 꽈리는 우리나라 전역 마을 주변이나 야산에 자생하고, 화단에 심어 키우기도 한다. 붉게 익는 열매는 겉에 등롱 같은 꽃받침에 싸여 있다. 그 등롱 같은 껍질을 까면 큰 구슬 모양의 붉은 꽈리가 들어 있는데 예전엔 아이들이 즐겨 먹던 간식거리이기도 했다. 맛이 달큼하면서 시큼하기도 하다. 속의 씨앗을 바늘로 솔솔 파내곤 꽈리를 만들어 불면 뽀드득 뽀드득 소리가 나며 꽈리 불며 놀던 시절이 그리워진다.

노란꽃땅꽈리로도 꽈리를 만들어 불어보고 싶지만 너무 작아서 포기하고 열매를 자세히 들여다보니 등롱 모양 꽃받침에 짙은 자주색 줄무늬도 있다. 익어가면서 점점 짙어지는데 그 무늬도 보기에 좋아 관상용으로 키워봄직하다. 올해도 씨앗을 받아두고 나눔을 했다. 잡초를 말이다.

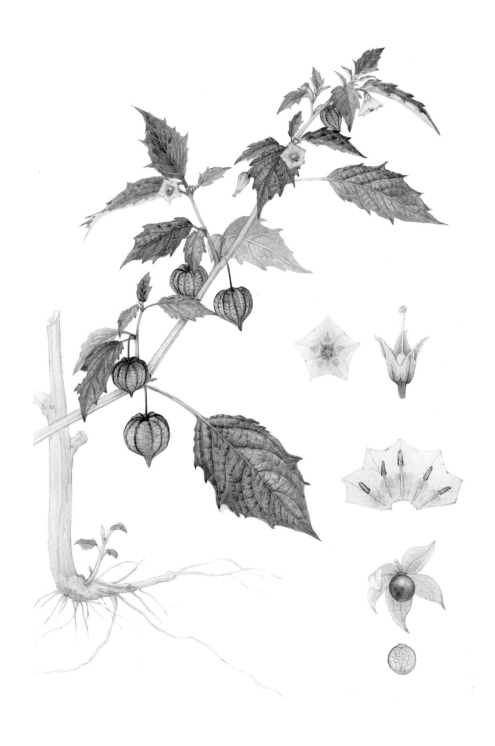

노란꽃땅꽈리(*Physalis wrightii* A.Gray), 가지과 025

밭에 사는 잡초

애기나팔꽃

Ipomoea lacunosa L.
메꽃과

오래전 집 앞 한탄강변을 산책하다가 자그마한 나
팔꽃을 만났다. 정말 작고 어여뻐서 한참을 들여다보고 신기해했다. 매
일 찾아가서 열매 익기를 기다려서 씨앗을 받아 화분에 키웠다. 애기나
팔꽃이라는 이름도 찾아 제대로 불러주고, 호구 조사를 통해 고향이 북
아메리카라는 것도 알아냈다.

그런데 이 작은 애기가 언젠가부터 우리 밭을 점령해버렸다. 아마도 새가
먹고 응가로 번졌나 보다. 나팔꽃과 같이 싹을 틔워서 자라다가 작물을
휘감아 올라가서 덮어버리니 난감할 따름이다. 그래서 요즘은 어린 싹만
보아도 뽑아버리는 잡초가 되었다. 싹을 그냥 두면 덩굴로 지면을 덮고
자라다가 나무나 식물 줄기를 만나면 타고 오른다. 곁가지도 치면서 번
성하면 순식간에 작물을 마치 머리끄덩이 잡힌 아이처럼 만들고 온 밭
을 애기나팔꽃 밭으로 평정해버린다.

그러나 자세히 핀 꽃을 보면 그 귀여움에 뽑아버리기가 망설여지게 하는
매력덩어리다. 그래서 밭에 자란 아이는 뽑고, 화단에서만 키우는 것으
로 나 혼자 타협을 봤다. 타협을 본 아이들은 하얀 꽃이 피는 애기나팔
꽃 외에도 분홍색 꽃이 피는 별나팔꽃, 자주색 꽃이 피는 둥근잎미국나
팔꽃, 하늘색 꽃이 피는 미국나팔꽃이 있다. 모두 멀리 북아메리카, 미
국에서 왔다.

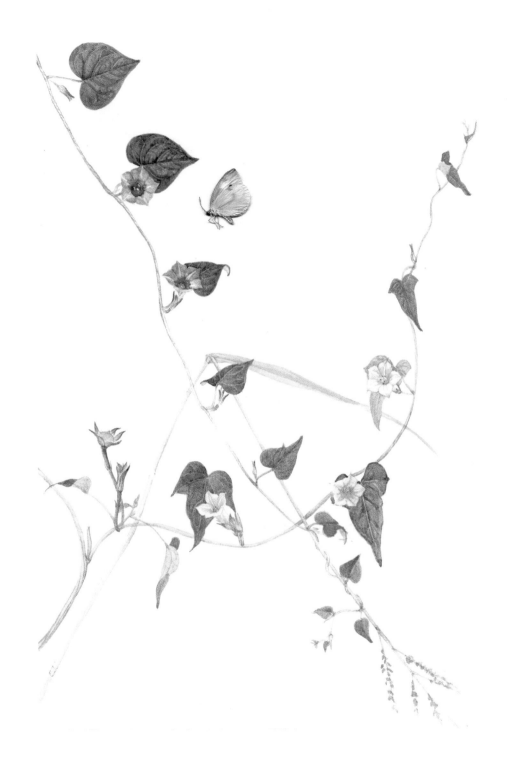

애기나팔꽃(*Ipomoea lacunosa* L.), 메꽃과 027

밭에 사는 잡초

미국쑥부쟁이

Aster pilosus Willd.
국화과

여기, 또 미국에서 온 식물이 있다. 1980년대쯤 경기도 포천 근처에서 처음 발견되었다는데 원예용으로 들여왔다가 탈출하여 잡초가 된 귀화 식물이라고 한다. 그러나 한편으로는 그냥 어느 미군의 고향마을에서 묻어온 것이 아닐까 생각도 든다.

길가에 주로 피어 길 따라 번지더니 이제는 우리나라 전역에서 보인다니 놀라운 생명력이다. 여러해살이인 미국쑥부쟁이는 봄에 주걱처럼 생긴 뿌리 잎을 틔우며 자라다가 여름이 오면 줄기를 뻗어서 엉성한 꽃차례를 만든다. 그러나 가을이 되어 꽃차례에서 하얀 꽃이 피기 시작하면 원예용 탈출설이 이해가 가는 미모를 드러낸다. 구름 같은 하얀 꽃무리가 꽤나 아름답다. 꽃을 가만히 들여다보면 아주 작지만 하얗거나 연분홍색 꽃잎 같은 혀꽃이 둘레에 피고 가운데는 노랗고 작고 작은 대롱꽃들이 소복이 모여 피어 있다. 국화과에 속하므로 작지만 국화꽃이다. 수다쟁이 소녀처럼 여기저기 흐드러지게 꽃들 펼쳐 놓으면 꿈길같이 아름답다. 벌과 나비도 좋아하는 듯하다.

꽃이 지고 열매를 맺으면 민들레처럼 우산같이 생긴 관모를 펼쳐 바람 타고 멀리멀리 날아간다. 씨앗을 다 날려 보내고서도 꽃턱과 꽃받침은 꽃인 양 남아 겨울을 난다. 그러다 어느 서리 내린 날엔 서리를 달고 또 한 번 얼음꽃을 피운다. 그래서 나는 꽃이 진 후에도 꽃대를 베지 않고 둔다. 겨울 정원의 신데렐라를 보기 위해서.

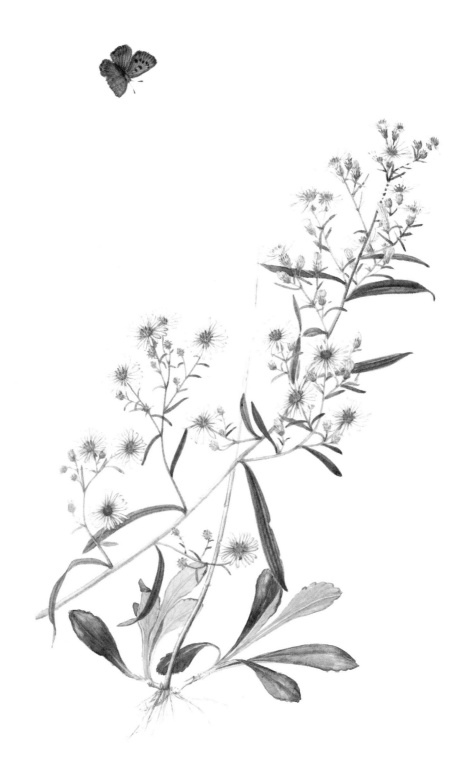

미국쑥부쟁이(*Aster pilosus* Willd.), 국화과 029

밭에 사는 잡초

기생여뀌

Persicaria viscosa (Buch.-Ham. ex D.Don) H.Gross ex Nakai
마디풀과

잡초 중에 향기로운 잡초가 있다. 꽃에서 나는 향기가 아니라 몸 전체에서 난다. 밭일을 하다가 살짝 건드리면 고혹적인 향기를 풍기며 존재감을 드러내는데, 아마도 그래서 기생여뀌라 하는가 보다. 옛 기생들도 이런 향기를 품은 여인들이었을까? 북한에서는 기생여뀌라 하지 않고 향여뀌라고 부른다니 더욱 잘 어울리는 이름이다.

가만히 보면 기생여뀌는 향기뿐만 아니라 꽃 모양새도 여뀌 중에 제일 아름다운 듯하다. 선명한 짙은 핑크빛에 꽃차례도 크고, 낭창낭창한 몸매에 큰 키도 매력적이다. 온몸 가득 고운 털이 있는데 손으로 만지면 끈적끈적한 진액을 품어낸다. 여기서 독특한 향기가 난다. 잎사귀에도 털이 있는데 가을에 단풍이 들면 참 곱다.

다른 여뀌는 향은 없지만 아름다워 옛 그림에 많이 등장한다. 옛 그림에서 여뀌는 한자음이 료蓼인데 '학업을 마치다'의 료了자와 음이 같아서 학업이나 하는 일을 잘 마치라는 축복의 의미를 담은 그림으로 그려진다. 여뀌와 함께 매미가 등장하기도 하는데 이는 과거에 급제하여 관모를 쓰라는 축복의 의미를 담고 있다.

또 여뀌는 추억의 풀이기도 하다. 어린 시절 멱 감고 놀다가 물고기가 잡고 싶어지면, 여뀌를 돌로 짓이겨 개울물에 풀어 물고기를 잡기도 했다. 여뀌에는 물고기를 잠깐 기절시킬 만한 독이 들어 있다나? 기생여뀌에서도 최근에 강력한 항균제가 발견되었다니 인류를 위해 유용하게 쓰이길 바란다.

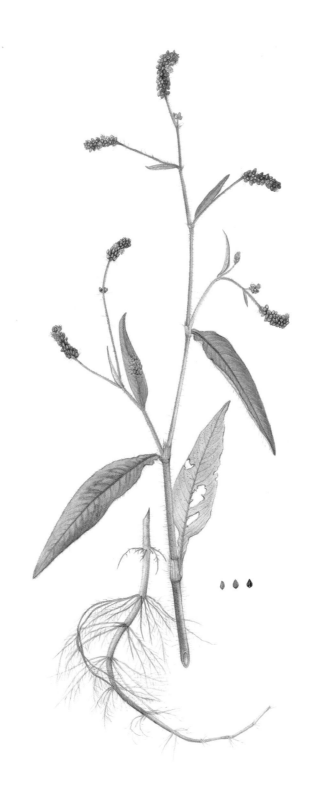

기생여뀌(*Persicaria viscosa* (Buch.-Ham. ex D.Don) H.Gross ex Nakai), 마디풀과

논에 사는 잡초

매화마름

Ranunculus kazusensis Makino
미나리아재비과

논에 피는 꽃 가운데 매화꽃이 있다. 매화마름은 이른 봄, 꽁꽁 언 논물이 녹자마자 물속에서 실 같은 잎을 펼치고 부지런히 꽃대를 올려 논 가득 꽃을 피운다. 그리고는 농부들이 쟁기나 트랙터로 논을 갈기 전에 할 일을 다 마쳐야 하므로 부지런히 열매 맺고 씨앗을 익힌다. 미처 열매를 못 다 익히고 써레질에 온몸이 찢기어도 괜찮다. 그 토막토막이 그대로 논 흙 속에서 봄, 여름, 가을, 겨울을 보내고 새봄이 오면 다시 씨앗보다 먼저 싹을 틔워 온 논을 덮을 것이므로.

매화마름은 그 강인함으로 인해 예전에는 아주 흔한 논의 잡초였다. 그러다가 한때는 농약 등으로 인해 보기 힘든 몸이 되기도 했다. 국내에서는 멸종된 줄 알고 있다가 강화 초지리 논에서 발견되어 그린트러스트와 뜻있는 분들의 노력으로 주변 논 모두를 매화마름이 잘 자랄 수 있는 환경으로 보호했다. 그 후 친환경 농사가 늘어나면서 전국 여기저기서 볼 수 있게 되어 멸종위기종에서는 해제되었으나, 쭉 관심을 가지고 보호해야 할 우리의 귀한 자원이다.

이 그림을 그리기 위해 나는 이른 봄 여러 차례 강화도 초지리로 갔다. 차가운 겨울바람 휘휘 불던 어느 날, 칼바람 맞으며 피어난 매화마름 꽃을 만나 감격에 겨워 스케치를 하고 사진에 담아왔다. 너무 추워서 그 자리에서 완성하기가 힘들어 데려온 것이었다. 따뜻한 작업실에서 매화마름에게 약간은 미안해하며 완성한 그림이다. 여러분도 이른 봄날, 논에서 피는 매화꽃을 잘 찾아보시기를.

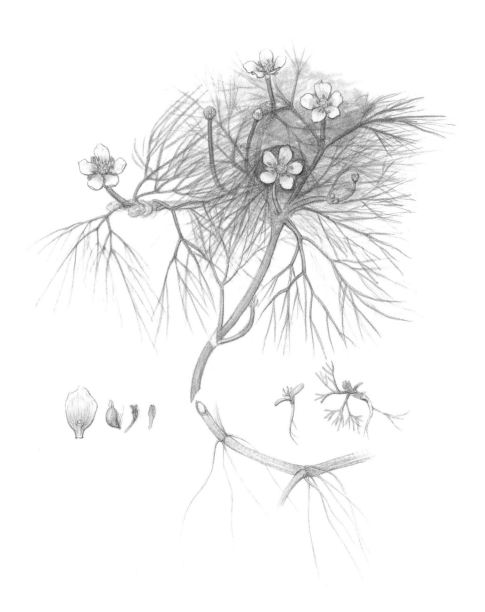

매화마름(*Ranunculus kazusensis* Makino), 미나리아재비과 033

논에 사는 잡초

미나리아재비

Ranunculus japonicus Thunb
미나리아재비과

아른한 봄날, 논두렁이나 습한 곳에서 뺀질거리는 노란 꽃을 피우는 아저씨가 있다. 이름도 미나리아재비, 미나리아저씨란 뜻이다. 아무리 봐도 미나리와는 다르다. 잎사귀가 미나리를 닮았다고도 하는데 내가 보기에는 닮아 보이지 않는다. 서양에서는 버터컵 buttercup이라고 불리는데, 꽃잎이 자른 버터의 단면처럼 뺀질뺀질하고 꽃모양이 컵을 닮아 그렇게 부르나 보다. 나비나 벌이 미끄러워서 앉지 못할까 걱정될 정도다.

미나리아재비라고 미나리 사촌쯤으로 알고 맛있게 먹으면 큰일 난다. 왜냐하면 독이 있는 독초이기 때문이다. 미나리인 줄 알고 아이에게 먹였다가 아이를 잡을 뻔했다고 해서 아재비라고도 한단다. 믿거나 말거나, 미나리아재비과는 유명한 독초 집안이다. 사약의 재료인 백부자, 투구꽃, 할미꽃 등이 같은 집안이다. 그러나 독약도 잘만 쓰면 약초가 된다.

꽃을 가만히 들여다보면 반짝이는 꽃잎 가운데 오목한 꿀샘이 있다. 벌들은 꿀을 먹으려고 그 꿀샘에 드나든다. 뺀질거리는 꽃잎은 봄의 차가운 바람으로부터 벌들을 따스하게 보호해준다. 그리고 햇볕을 반사해서 따뜻하게 손님을 맞는다. 덕분에 별사탕 같은 열매를 맺는다. 다정하게 함께 자라 익은 씨앗들이 떨어지면 또 아기 미나리아재비가 태어나겠지?

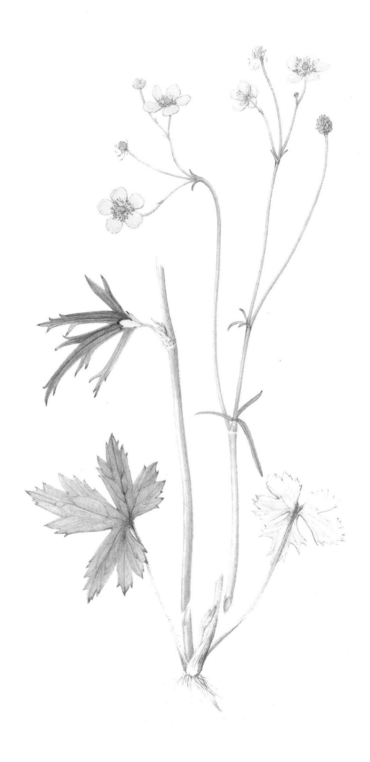

미나리아재비(*Ranunculus japonicus* Thunb), 미나리아재비과 035

14

논에 사는 잡초

개구리자리

Ranunculus sceleratus L
미나리아재비과

개구리가 앉는 방석 개구리자리는 개구리가 사는 곳이라면 논두렁에서도, 논 한가운데서도 잘 산다. 한겨울에도 강변이나 논두렁 따뜻한 곳에서 파릇하게 잎을 펼치고 겨울을 난다. 언제든지 개구리가 와서 앉을 수 있게 준비하고 있는 개구리자리다.

그런데 요즘은 논에서 보기 힘들어졌다. 부지런한 농부들이 제초를 하거나 제초제를 뿌려서 살 수가 없어졌기 때문이다.

그림 속 개구리자리는 강가에서 보고 그렸다. 크게 줄기를 뻗고 씩씩하게 자라다가 장마철과 모진 태풍이 몰고 온 폭우에 강물이 불어나서 줄기들은 꺾이고 다 쓸려내려가 뿌리만 남았다. 그래도 그 뿌리로 잘 버텨 다시 싹을 틔우고 자라 튼튼하게 두 줄기를 뻗어 올렸다. 개구리 발을 닮은 귀여운 잎도 달고, 꽃도 피웠다. 작고 작지만 반짝이는 노란 꽃잎을 가진 꽃이다. 꽃잎 아래에 꿀샘도 달고 있다. 가운데에는 초록색 작은 딸기 같은 암술이 있고, 옆에는 수술이 햇살처럼 호위하고 있다. 암술이 자라서 길쭉해지면 마이크 같은 모양의 열매가 된다. 열매가 익어 씨앗이 떨어지면 물에 동동 떠내려가서 다른 개울가에서 또 싹을 틔워 자란다.

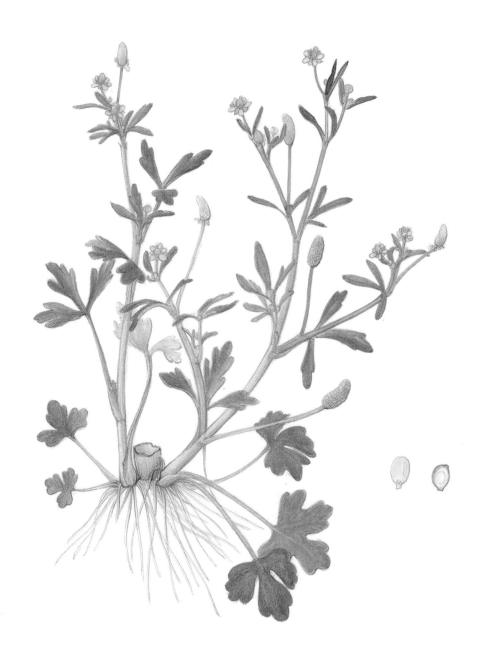

개구리자리(*Ranunculus sceleratus* L), 미나리아재비과 037

논에 사는 잡초

개구리밥

Spirodela polyrhiza (L.) Sch.
개구리밥과

개구리가 먹는 밥인데 개구리는 안 먹고 올챙이
가 먹는다. 개구리밥은 부평초浮萍草라고도 한다. 물 위에 떠 있는 풀이라
는 뜻으로, 뿌리가 있어도 뿌리내리지 못하고 떠도는 삶을 이르는 말로
도 쓰인다.

개구리밥은 논이나 연못에 사는데 깨알 같은 겨울눈으로 물속에 가라
앉아서 겨울을 나고, 수온이 오르면 물 위로 떠올라서 싹을 낸다. 싹에
서 싹을 내어 순식간에 논이나 연못을 덮어버린다. 그래서 논에서는 귀
찮은 잡초다. 우렁이나 올챙이에게 먹히기도 하지만 살아남아 꽃을 피우
고 열매도 맺는다. 너무 작아서 꽃을 보기는 쉽지 않다.

논에서 좀개구리밥 꽃을 겨우 발견하고 현미경으로 들여다보니, 가운데
암술이 있고 양옆에 두 개의 수술이 있었다. 이 그림은 개구리밥, 좀개구
리밥, 물개구리밥의 세 종류를 함께 그린 것이다. 개구리밥은 잎이 크고,
좀개구리밥은 잎이 작다. 오른쪽 위에 비늘같이 자라는 것이 물개구리밥
인데 양치식물이다. 가을에 단풍이 들면 참 아름답다. 개구리밥과 좀개
구리밥을 쉽게 구분하는 방법은 개구리밥은 뒤집어 보면 뿌리가 많고,
좀개구리밥은 딱 한 개뿐이다.

개구리밥은 하늘을 날기도 한다. 백로들이 연못이나 논에서 물고기나
개구리를 잡아먹다가 다른 논이나 연못으로 가기 위해 날아오르면 발등
에 붙어서 함께 날아간다. 그렇게 다른 곳에서 번식을 하며 살아간다.

개구리밥(*Spirodela polyrhiza* (L.) Sch.), 개구리밥과

논에 사는 잡초
가래

Potamogeton distinctus A. Benn.
가래과

잎이 농기구 가래를 닮아서 붙여진 이름이다. 가래는 물풀이라 논과 연못에 산다. 잎은 물속에 있을 때는 길쭉한 말처럼 변해서 물길대로 흔들리며 살다가, 물 위로 올라오면 반짝이는 광택이 나면서 통통하고 갸름해진다. 물속에서는 뿌리줄기가 넓게 펴지면서 수가 점점 불어나기도 하고, 물 위 줄기에서는 연신 새순을 돋아서 넓게 번성해 금방 논바닥을 덮어버린다. 이 때문에 수온이 낮아져 벼가 자라지를 못해 농부들이 귀찮아하는 잡초가 되었다. 경운기로 갈거나 낫으로 제초하면 잘린 대로 가라앉아서 마디에서 뿌리를 내려 새로운 개체로 태어난다. 그 끈질긴 생명력이 놀랍기만 하다. 역시 잡초답다.

여름이면 작은 구슬 같은 꽃을 막대 끝에 달고 연둣빛 꽃을 피우는데, 꽃가루를 하얗게 물 위에 떨어트리기도 한다. 꽃을 현미경으로 자세히 보면 세 송이씩 돌려나기로 층층이 피어 있다. 꽃잎은 없고 꽃가루주머니가 날개처럼 변해서 바람개비처럼 돌려나기로 암술을 감싸고 있다. 암술은 두 개가 보인다. 수정이 된 후에는 막대 같은 꽃차례를 물속으로 넣어서 열매를 숙성시키고 물속에 퍼트린다. 진흙바닥에 잠긴 씨앗은 금방 싹을 틔우는데, 진흙 속 무산소 상태도 견디고 신속히 뿌리줄기를 뻗어 새로운 개척지를 찾아 나선다. 뿌리줄기에서는 떡가래처럼 생긴 덩이뿌리가 생겨나서 씨앗보다도 더 활발하게 번식한다.

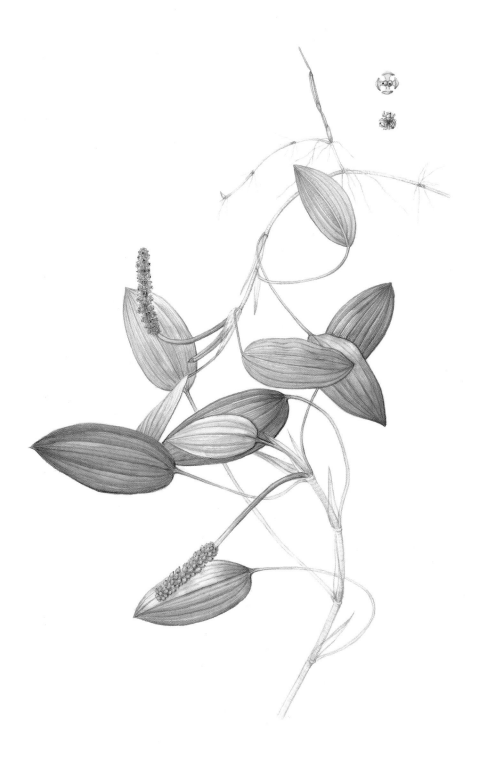

가래(*Potamogeton distinctus* A. Benn.), 가래과　041

논에 사는 잡초

물달개비

Monochoria vaginalis var.plantaginea (Roxb.) Solms
물옥잠과

우리 동네 논에는 물달개비가 많다. 물옥잠과는 달리 오염되고 심지어는 농약을 친 곳에서도 살아남는 끈질긴 생명력 때문이다. 잎이 달개비를 닮아서 물달개비라고 하는데, 처음 싹을 틔울 때는 다른 물풀과 혼동할 정도로 끈 같은 긴 잎이 물결 따라 흔들리며 자란다. 따뜻해지면 물 밖으로 잎사귀를 내미는데, 잎줄기가 스펀지처럼 속을 비우고 통통해져서 물에 둥둥 떠 물 위에서 살기 편하게 한다. 잎도 물옥잠보다 좁고, 달개비, 닭의장풀을 닮아서 갸름하다.

한여름 벼이삭 익어갈 무렵이면 작은 보라색 꽃을 잎 아래 수줍은 듯 숨겨서 피운다. 꽃도 활짝 열지 않고 반쯤만 벌린다. 자세히 보면 달개비 못지않게 꽃모양도 신기하다. 잎자루 아래 통통한 부분에서 대여섯 송이 꽃차례를 단 꽃줄기가 솟아나, 연보랏빛 반쯤 투명한 꽃잎 세 장과 꽃잎보다 작은 꽃받침 세 장으로 이루어진 꽃을 하루에 한 송이씩 피운다. 대낮에도 꽃을 활짝 열지 않아 속을 보기 어렵지만 가만히 들여다보면 수술 여섯 개 가운데 하나가 크고 독특한 모양과 위치를 하고 있다. 다른 꽃 꽃가루를 못 받으면 스스로 자기 꽃가루라도 받아서 열매를 맺을 수 있도록 구조가 되어 있다.

모든 꽃송이가 꽃가루받이를 끝내면 꽃자루는 고개를 숙여 물속으로 잠수한다. 물속에서 열매를 키우고 씨앗을 퍼트려 저장한다. 물속 논흙 아래 종자은행에는 여러해 전에 저축한 물달개비 씨들도 많이 있다. 얼마나 저축을 했는지는 아무도 모른다. 그러나 언젠가 쟁기질에 흙이 뒤집히고 싹트기 좋은 환경이 되면 싹을 틔워서 자라지 않겠는가. 그 어느 봄날에.

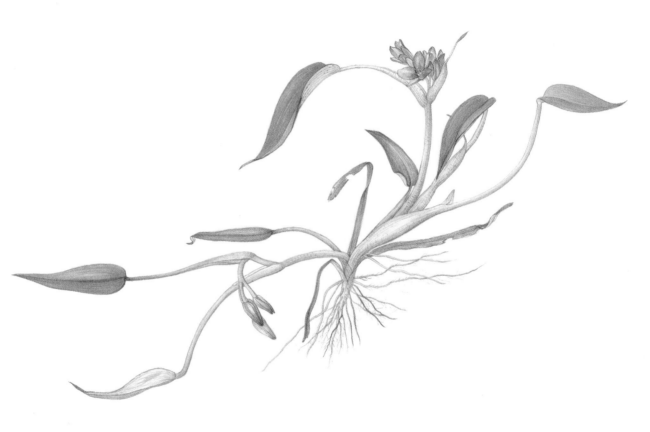

물달개비(*Monochoria vaginalis* var.plantaginea (Roxb.) Solms), 물옥잠과 043

논에 사는 잡초

물옥잠

Monochoria korsakowii Regel & Maack
물옥잠과

물에 피는 옥잠화, 물옥잠은 꽃은 옥잠화를 닮지 않고 잎이 닮았다. 하트 모양으로 반짝이는 잎사귀도 아름답지만, 가슴 시리게 아름다운 쪽빛하늘 같은 꽃을 소담스럽게 피어 올리는 모습이 더 아름답다. 물옥잠을 찾아 우리 동네 논을 다 다녀보았지만 찾을 수가 없었다. 조금 먼 이웃 논에 물옥잠이 피었다는 소식을 듣고 달려가 만난 꽃은 참으로 아름다웠다.

물옥잠은 물달개비와 달리 제초제에 약하고, 씨앗이 싹을 틔우려면 늘 물에 잠긴 종자은행에 씨앗을 저장해야 한다. 벼를 베면 물을 빼는 우리네 논에서는 자라지를 못한다. 그래서 이웃나라 일본에서는 멸종위기종이 되었다고 한다. 우리도 어쩌면 멸종위기종으로 곧 이름을 올리게 될지도 모른다. 제초제를 뿌리지 않고, 겨울에도 물을 빼지 않고 가두어 논농사를 지으면 이들을 보호할 수 있을 텐데, 아쉬운 마음이다. 그러나 남북평화협정을 맺어 오가기 시작하면 더 많은 물옥잠을 볼 수 있을 것도 같다. 물옥잠은 추운 곳을 좋아해서 북한에 많고, 물달개비는 남한에 많다고 한다.

어여쁜 물옥잠 꽃을 가만히 들여다보면 참 흥미롭다. 가운데 암술 주위에 위쪽으로 다섯 개의 노란 수술이 있는데, 이는 헛수술이다. 진짜 수술은 하나뿐인데 색은 짙은 보라색이고 모양도 더 크다. 더 신기한 것은 같이 피는 꽃이 있으면 진짜 수술의 위치와 암술의 위치가 다르다는 것이다. 위쪽에 핀 송이 왼쪽에 진짜 수술이 있으면, 아래 송이는 오른쪽에 있어서 벌이 아래 꽃 암술에서 꿀을 빨 때 묻힌 꽃가루가 위의 꽃에 가서 닿지 않도록 해서 자가수분, 자기 꽃가루받이를 피한다고 하니 참 지혜롭다.

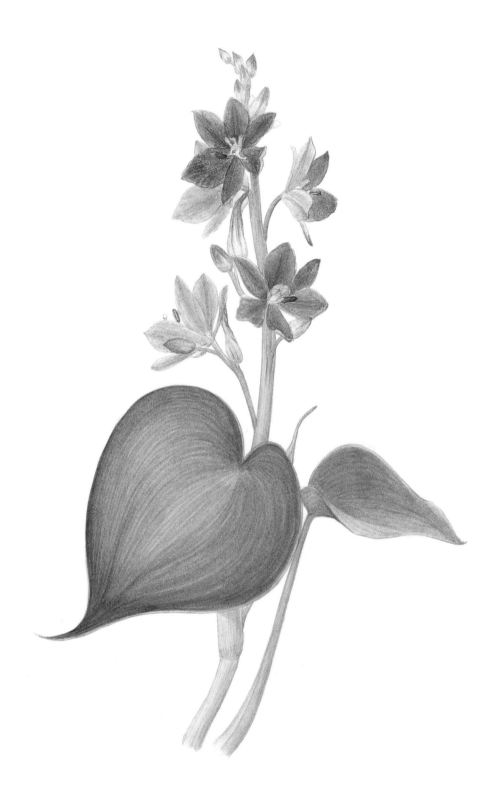

논에 사는 잡초

물질경이

Ottelia alismoides (L.) Pers.
자라풀과

물옥잠보다 더 귀하신 몸이 된 물질경이 역시 멸종위기종 후보다. 나는 우리 동네 게으른 농부의 논에서 이 귀한 것을 만났다. 그래서 나는 게으른 농부를 좋아한다. 부지런한 농부의 논에서는 잡초도 발 디딜 틈이 없으므로.

얇은 물질경이는 흐름이 없는 물속에서 질경이처럼 줄기는 없고 뿌리에서 돋은 커다란 잎사귀들로 탐스러운 포기를 이루며 살아간다. 꼭 질경이를 닮은 아이가 물속에서 살아 물질경이라고 한다.

그러나 꽃은 다르게 생겼다. 뿌리에서 나온 튼실한 줄기들 위에 물결모양 씨방을 올리고, 그 위에 빠끔히 물 밖으로 고개 내민 연보랏빛 꽃을 피워 올린다. 멀리서 보면 마치 물 위에서 춤추는 발레리나 같다. 자세히 보면 꽃잎이 세 장이고, 오백 원 동전만 하다.

꽃이 크고 아름답지만 하루만 피고 져서 물에 녹아버린다. 그래도 수술 바로 밑에 암술이 있어 자가수분으로라도 열매는 맺는다. 열매가 익으면 따다가 우리 연못에 심어 키워야지 생각하지만 게을러서 가능할지 모르겠다.

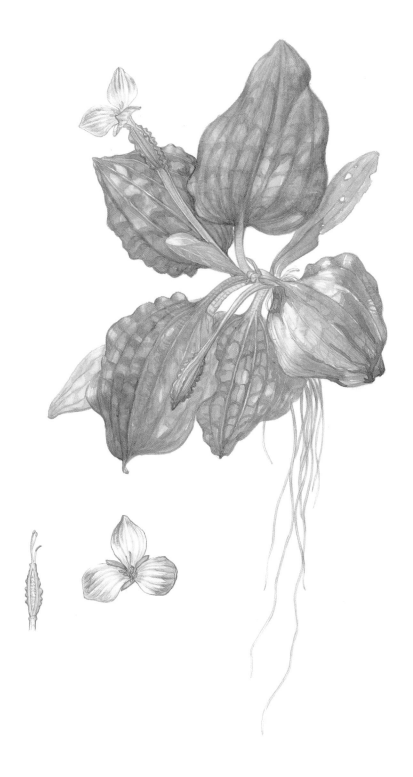

물질경이(*Ottelia alismoides* (L.) Pers.), 자라풀과 047

논에 사는 잡초

물피

Echinochloa crusgalli var. *oryzicola* (Vasinger) Ohwi
벼과

물피와 돌피는 논에서 잘 자란다. 가을에 논두렁을 산책하다가 멀리서 피가 가득한 논을 발견해 가보면 여러 가지 물풀들이 자라는 것을 볼 수 있다. 물달개비, 가래, 물질경이 모두 게으른 농부의 논에서 만났다. 그림은 물피와 돌피를 함께 그렸다. 삐죽빼죽 까락이 많은 아이가 물피고, 없는 아이는 돌피다. 그냥 피는 주로 밭에 많이 살고 이 아이들은 논에 산다.

식량이 귀하던 시절엔 피도 먹었다. 그 피도 귀하면 죽을 쑤어 먹었다. 그래서 "피죽도 못 얻어먹었냐?" 라는 말이 나왔단다. 물피는 쌀과 같은 벼과, 화본과 식물이다. 그래서 쌀알보다는 작아도 속에 씨앗이 들어 있다. 논에 자라는 잡초 중에 물피처럼 식용을 했던 작물이 또 있다. '줄'이라는 것인데 열매가 쌀을 닮았고 검은 씨앗이 들어 있는데 크기는 쌀보다 길고 가늘며 검다. 외국에서는 작물로 개발해서 인디언 라이스라고 팔기도 한다.

피도 가만히 보면 화려한 꽃잎은 없지만 꽃을 피운다. 꽃이 아주 작아서 보기 어렵지만, 수술 암술 다 있다. 그리고 피는 쌀, 벼보다 더 빨리 자라고 키도 커서 농부들이 보이는 족족 뽑는데 이를 '피사리한다'고 한다.

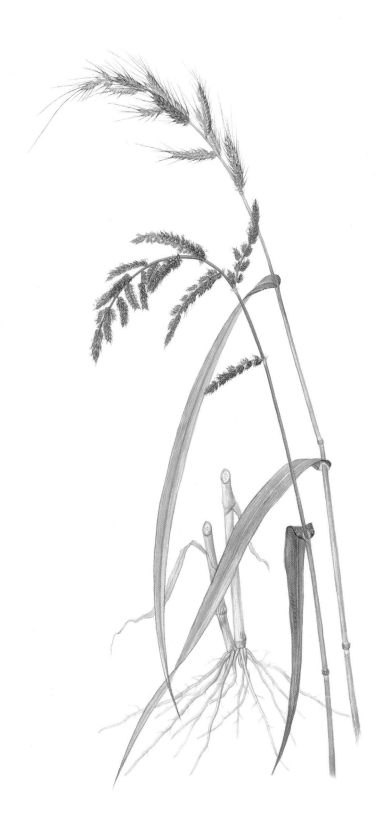

물피(*Echinochloa crusgalli* var. *oryzicola* (Vasinger) Ohwi), 벼과 049

꽃이 좋아 꽃을 그리고, 그리다 보니 자연의 소
중함을 새삼 배워가고 있다. 꽃그림을 통해 마음
아픈 이들에게 따스한 위로가 되고 싶다.

소소한
들꽃 이야기

김·은·경

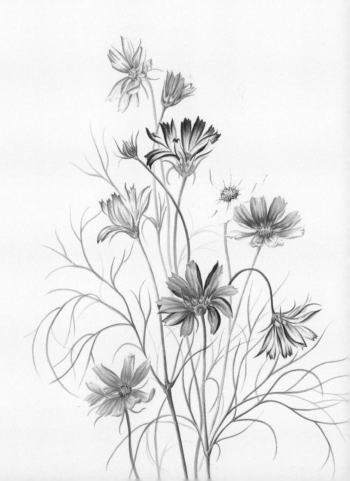

21

가우라

Gaura lindheimeri 'Siskiyou Pink'
바늘꽃과

얇고 기다란, 쭉 뻗은 줄기에 나비들의 날갯짓이 바람에 나부낀다. 그래서 나비바늘꽃이라고도 부른다. 진분홍, 연분홍, 하얀 나비들이 춤을 춘다.

여름 꽃은 볕을 좋아해서인지 금방 잘 자란다. 바늘꽃은 물과 햇살을 좋아해 통풍이 잘 되는 곳에서 잘 자란다. 너무 예뻐서 엄마 정원 한편에 심으시라고 뿌리째 고이 포장해 택배로 보내드렸다. 내가 사는 아파트에서는 나비꽃을 키울 수 없어 엄마에게 입양 보낸 것이다. 봄이 되니 줄기와 잎이 쭉 올라오고 여름이 시작되자 나비꽃이 핀다.

엄마는 예쁜 나비들이 하늘거린다며 종종 전화를 하신다. 한 마리 나비가 되어 아빠가 계신 천국으로 가고 싶다고도 하신다. 돌아가신 아빠도 꽃을 무척 좋아하셨는데, 아빠가 살아 계셨으면 분명 엄마와 함께 빙글빙글 춤을 추셨을 것이다.

나비바늘꽃은 '가우라', '홍접초', '백접초'라고도 한다. 그리스어로 '화려한'이라는 뜻인데 색과 꽃의 모양이 화려한 가우라를 뜻하기도 한다. 꽃말은 섹시한 연인. 북아메리카 원산지이며 바늘꽃과에 속한다. 키는 50~100센티미터 정도의 여러해살이풀로 꽃은 6~10월경에 흰색과 분홍으로 피고, 위쪽 꽃잎 두 개와 아래 꽃잎 두 개가 쌍을 이루어 나비의 모양새를 하고 있다.

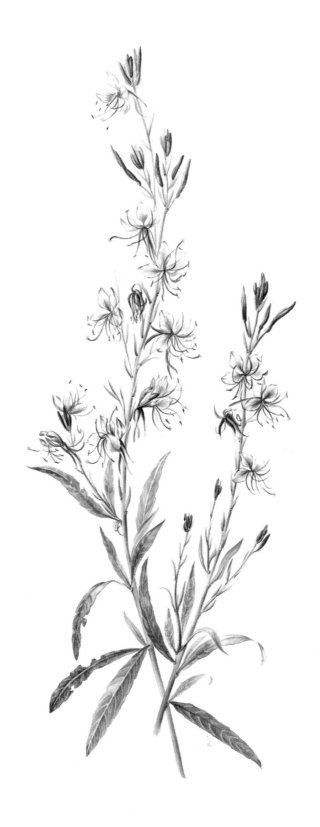

가우라(*Gaura lindheimeri* 'Siskiyou Pink'), 바늘꽃과 053

22 산수유

Cornus officinalis Siebold & Zucc.
층층나무과

산수유 열매는 한때 유행했던 건강식품 광고 속
모델이다. '남자에게 참 좋은데 뭐라 말할 수도 없고!' 이 광고 하나로 유
명세를 떨친 모 식품, 여기에서 나오는 건강식품이 산수유 열매를 다려
내린 즙이라고 한다. 아침저녁으로 엄마는 아빠에게 한약 달인 물을 드
시게 했다. 그것이 이 산수유 열매 달인 물이다.

내가 중학생 때 기억이다. 공부를 하는데 앞마당으로 부르셔서 나가 보
니 돗자리 한가득 빨간 열매가 수북이 쌓여 있었다. 그날 해질녘까지 열
손가락도 부족해 손바닥까지 빨갛게 물들도록 열매의 씨앗을 빼던 기억
이 난다. 아빠의 건강이 달린 열매. 지금 생각해보니 엄마에게 산수유는
공부하던 중학생 딸까지 불러 품앗이할 만큼 귀한 열매였나 보다.

층층나무과의 낙엽목인 산수유 타원형의 핵과는 8~10월에 붉게 익는
다. 약간의 단맛과 떫고 강한 신맛이 나고 동의보감에 의하면 정력 강
화, 신기보강, 두통, 이명, 해수병, 야뇨증에 좋다고 한다. 꽃말은 영원불
멸이다.

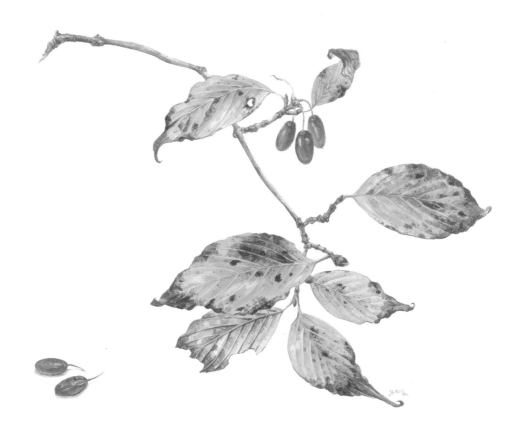

산수유(*Cornus officinalis* Siebold & Zucc.), 층층나무과　055

23 풍선덩굴

Cardiospermum halicacabum L.
무환자나무과

대롱대롱 주렁주렁, 둥글고 빵빵한 풍선을 꼭 닮은
풍선덩굴. 신데렐라 속 호박마차가 생각난다.

한참 무료한 목요일 오후 2시. 동네 카페에서 그림을 그리며 창밖을 보다
가 바람에 동글동글 움직이는 풍선덩굴을 처음 발견했다. 얼마나 신기
하던지 식은 커피를 한 모금 마시고 카페 밖으로 나가봤다. 보물을 발견
한 아이처럼 열매를 요리조리 만져보고, 당겨도 보고, 그러다 터뜨려 보
았는데 빵빵 퐁퐁 소리를 내며 터졌다. 나에게는 무료한 날을 달래줄 장
난감을 만난 것이다.

그때 카페 주인이 밖으로 나오더니 그만 터뜨리라고 한소리 한다. 카페
주인만 아니었으면 매달린 빵빵한 풍선을 다 터뜨려 죄다 바람 빠진 쭈
구리 풍선으로 만들어놨을 텐데. 카페 주인은 선물이라며 앞치마 속에
서 무언가를 나에게 건네주었다. 순간 두 볼이 화끈거림을 느꼈다. 하트
모양이 찍힌 까만 구슬, 풍선덩굴 씨앗이라 한다. 잘생긴 남자가 하트를
준 것은 남편 다음으로 처음 있는 일이라 즐거운 추억으로 남았다. 풍선
덩굴의 꽃말은 어린 시절의 재미, '날아가고 싶어요'라고 한다.

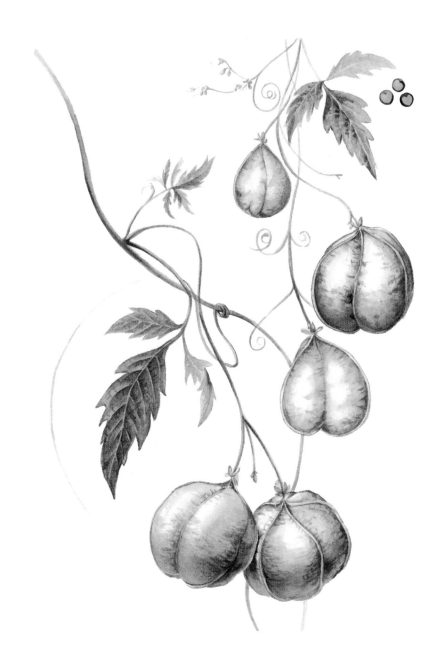

풍선덩굴(*Cardiospermum halicacabum* L.), 무환자나무과 057

패랭이꽃

Dianthus chinensis L.
석죽과

신사임당의 그림 속에는 많은 들꽃과 곤충이 등장
하지만 나는 패랭이꽃이 있는 그림을 좋아한다. 초충도 8폭 중 '양귀비
와 도마뱀', '수박과 들쥐' 그림에도 빨간 패랭이가 등장한다. 석죽화라
고도 불리는 패랭이꽃은 마디마디가 대나무처럼 힘이 있고 곧게 뻗어 있
는데, 나는 당당하고 곧게 뻗은 줄기와 마주보는 이파리가 마음에 든다.
그리고 빨간 립스틱 같은 색으로 한껏 멋을 부린 꽃의 얼굴을 보노라면
괜히 나도 빨간 얼굴이 된 듯하다.

가만히 그녀의 그림을 살펴보면 놀랍도록 정확하고 세밀하다. 분명 신사
임당도 나처럼 패랭이꽃을 마주 놓고 그렸을 것이다. 같은 들꽃을 사랑
하고 그렸다는 점이 신사임당과 내가 시공을 넘어 하나 되는 느낌이다.
분명 신사임당도 나처럼 자연을 참 사랑하는 아낙네였으리라.

패랭이를 마주 앉아 그리며 오늘도 신사임당을 그린다. 꽃말은 순결한
사랑, 거절, 재능이다.

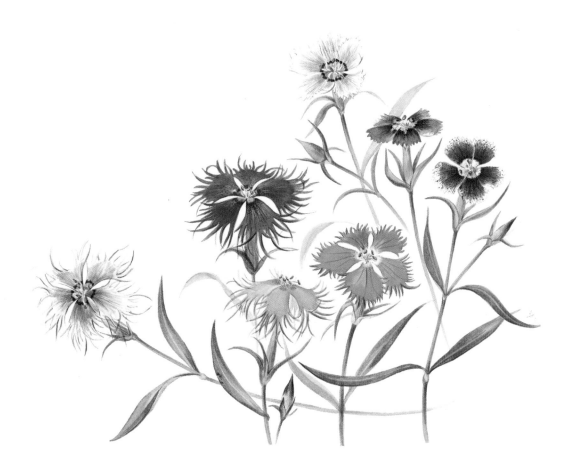

25 서양민들레

Taraxacum officinale Weber
국화과

어릴 적 나는 항상 길바닥에 머리를 숙이고, 숨은 그림을 찾고 다녔다. 땅 위에 반짝이는 보물을 찾기 위해 헤집고 다니던 내 모습이 기억에 뚜렷하다.

혼자 다니길 좋아했고, 땅만 쳐다보고 다녀서 엄마가 늘 걱정하셨다. 땅바닥에서 뭘 그리 찾았을까? 지금 생각해봐도 나의 어릴 적 모습은 유별나다.

어느 날인가 민들레 씨가 바람에 날아가는 것을 보고 꺾어서 불어보려다 꽃이 아플 것 같아서 땅바닥에 엎드려 후 불었다. 씨들이 흩어지면서 바람에 흩날렸다. 그런 풍경은 처음이라 여기저기 피어 있던 씨들을 죄다 후후 불어 날렸다. 날아가는 씨를 불다가, 또 잡으려 뛰다가 까르르 웃으며 놀고 나니 날아가던 씨는 내 주머니 속으로 들어와 베갯잇에도, 동생 장난감에도, 엄마 앞치마에도 날아 들어가 혼난 기억이 있다. 그래도 노란 민들레의 꽃말 '행복'처럼, 내 어린 날의 나와 민들레는 참 행복했다.

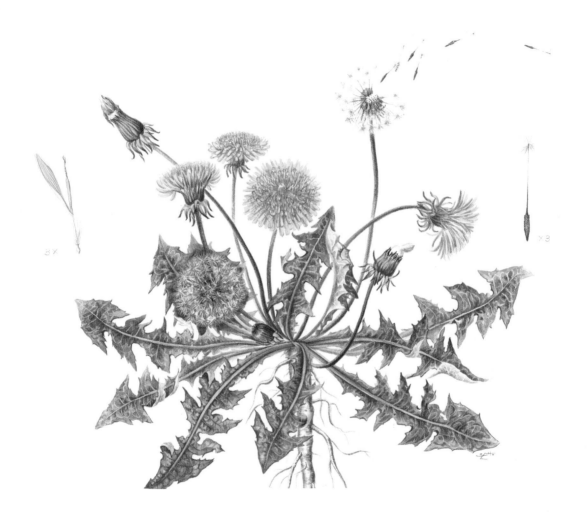

서양민들레(*Taraxacum officinale* Weber), 국화과 061

26 백목련

Magnolia denudata Desr.
목련과

목련을 보면 돌아가신 아빠가 생각난다. 가장 먼저 봄을 알리는 꽃. 우리 집 앞마당에는 아름드리 큰 목련나무가 한 그루 있었다. 봄날 햇살이 많이 따뜻해지면 아빠는 나무에 그네를 매어 주셨고, 언니랑 동생과 나는 서로 먼저 타겠다고 난리를 피웠다. 아빠는 떨어진 목련꽃잎으로 풍선을 불어주시며 먼저 풍선 부는 사람이 그네를 탄다고, 우리에게 늘 새롭고 재미난 것들로 놀아주셨다.

아빠는 우리 세 자녀에게 언제나 따뜻하고 유쾌한 분이셨다. 매년 봄, 목련꽃이 흐드러지게 필 때면 아빠 생각하며 목련꽃잎 풍선을 하나둘 불어본다. 그리고 커다랗고 하얀 목련 꽃잎에 그리운 아빠에게 편지를 쓴다. '아빠 정말 보고 싶습니다.' 꽃말은 고귀다.

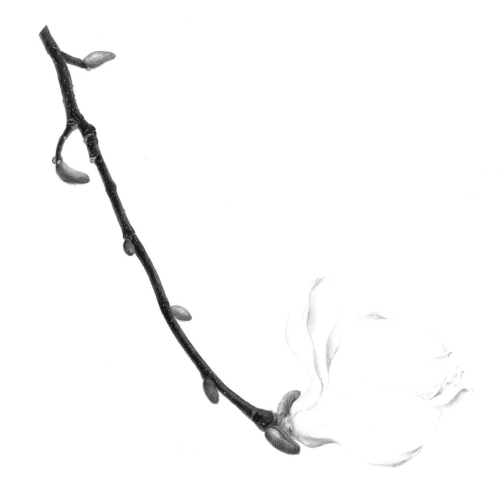

백목련(*Magnolia denudata* Desr.), 목련과

자귀풀

Aeschynomene indica L.
콩과

꽃말은 누가 지은 걸까? 꽃말은 각 식물의 특성에
맞게 참 잘 지어진 것 같다. 자귀풀의 꽃말은 섬세함이란다. 처음 봤을
때 '예민하게 생겼구나'라고 생각했다. 길게 뻗은 줄기에 작은 잎사귀가
다닥다닥, 연노랑 빛 작은 꽃이 몇 개 피어 있지도 않고 바람에 살랑거리
고 있는 모습이 아주 예민하다 싶었다. 자귀나무의 꽃을 참 좋아하는데
이 녀석이 자귀풀이라니, 사촌에 팔촌뻘은 되겠지?
자귀풀의 잎이 낮 동안에 펼쳐져 있었는데 저녁이 되니 이파리가 서로
마주본다. 자귀나무의 잎도 저녁에 서로 마주보니 사촌이 맞나 보다. 서
로 마주보는 잎의 특성으로 자귀나무는 부부의 사랑과 화합을 상징한다
고 하는데, 자귀풀도 누군가와의 그런 사랑을 꿈꾸나 보다.

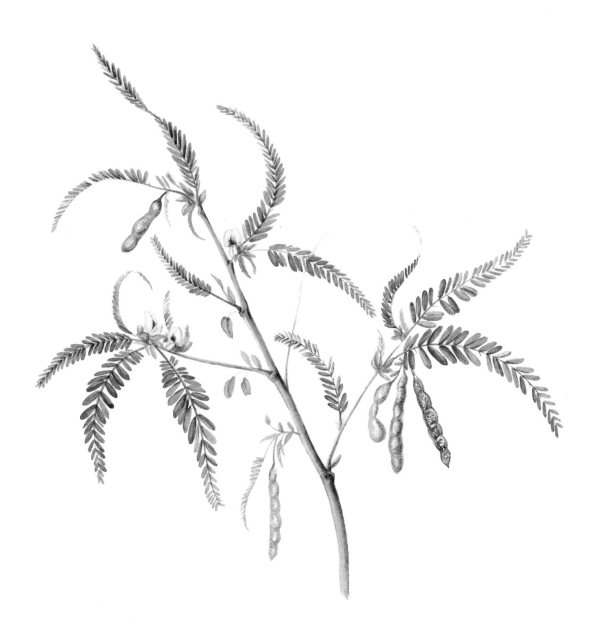

자귀풀(*Aeschynomene indica* L.), 콩과 065

회화나무

Styphnolobium japonicum (L.) Schott
콩과

내가 사는 수원에는 7월이면 연노랑 꽃비가 내린다. 살랑살랑 더운 바람이 불어올 때면 어김없이 내리는 연노랑 꽃비. 회화나무의 꽃비다. 아카시아 향기처럼 매혹적이지는 않지만, 회화나무의 꽃향기는 은은하고 수수하다. 청소부는 더운 날 청소거리가 많아진다고 투덜거린다.

예로부터 회화나무는 집안에 심으면 학자가 나고 잡귀를 물리친다고 하여 궁궐 마당이나 양반집 대문 출입구에 심었다. 멀리 중국에서 데려온 귀한 나무라 양반가나 궁궐에만 심던 나무를 이제는 길거리마다 볼 수 있고, 꽃비까지 맞으니 누구나 꽃비 맞으며 높은 지위에 올라 유명해지는 좋은 운을 꿈꿔봄 직하다.

노란 꽃은 황색 염료나 풍치 치료제로, 열매는 살충제나 지혈, 습진을 치료하는 데 쓰인다. 나무 전체에 함유되어 있는 루틴이라는 물질을 추출해서 혈관 보강, 지혈, 고혈압, 뇌일혈 치료 또는 예방약으로도 쓴다. 망향이라는 꽃말을 가지고 있다.

회화나무(*Styphnolobium japonicum* (L.) Schott), 콩과

29 산딸기

Rubus crataegifolius Bunge
장미과

옛날에 나무꾼이 나무를 하던 중 우연히 산딸기를 발견하고 무슨 열매인지도 모른 채 허겁지겁 따먹고 배를 채웠다고 한다. 해가 지고 집에 들어가 잠을 자는데 소변이 마려워 요강에 소변을 시원하게 누고 일어나 보니 요강이 뒤집혀 있었다고 한다.

산딸기는 2미터 정도로 자라고 드문드문 가시가 있다. 잎 가장자리에는 뾰족한 톱니들이 있고, 꽃은 6월에 가시 끝에서 하얗게 또는 분홍색으로 핀다. 열매는 7월에 검붉은 색으로 둥그렇게 익는다. 열매는 항산화 작용을 할 뿐만 아니라 비타민 C도 풍부해 자양강장, 피부미용에도 좋고 피로회복에도 효과가 있다. 꽃말은 애정, 혹은 질투다.

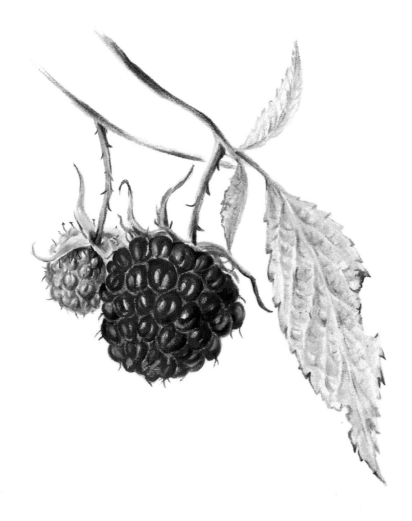

산딸기(*Rubus crataegifolius* Bunge), 장미과 069

30

닭의장풀
Commelina communis L.
닭의장풀과

코발트빛 꽃잎, 샛노란 수술, 새끼손톱만 한 투명한 두 장의 작은 꽃잎이 참 귀엽게 생겼다. 이 귀여운 꽃은 오전에만 잠깐 얼굴을 비쳤다가 오후엔 녹아내리듯 사라진다.

어느 날 이른 아침, 분리수거를 하느라 일찍 나왔다가 파란 꽃을 달고 있는 닭의장풀을 보게 됐다. 아파트 화단에서 이런 꽃을 처음 본 나는 손톱보다도 작은 꽃이 신기해 요리조리 만져가며 관찰했다. 파랑, 노랑, 흰색이 녹색의 이파리와 어우러져 얼마나 예쁘고 앙증맞던지. 가만히 살펴보니 줄기는 앙증맞은 얼굴과 다르게 대나무처럼 마디가 있고, 이파리도 강인하게 생겨 반전 매력을 가진 아이였다.

다음날 산책하다 말고 앞마당을 샅샅이 뒤져봤지만 꽃은 보이지 않았다. 어제 아침에는 분명 피어 있었는데……. 알고 보니 이른 아침에만 고개를 살짝 내밀었다가 금방 사라져버리는 꽃이란다. 하루만 피는 꽃. 귀여운 파란 두건을 쓴 아이의 얼굴인데 생명력이 꽤 강해 아무데서나 잘 자라나고 살아나는 장점이 있다. 닭의장풀은 토양의 종류를 가리지 않고 자라나지만 구리 함량이 많은 토양에서도 잘 생육해 구리에 오염된 흙을 복원하는 데도 심겨진다고 한다.

달개비라고도 불리는 닭의장풀은 1년생으로 전국 어디서나 종자로 번식하며 높이는 20~50센티미터다. 닭장 주변에서 잘 자라고, 닭의 사료로도 많이 사용되어 붙여진 이름이다. 7~8월에 파란 꽃이 피며, 9~10월에 결실을 맺는다. 전 식물체는 약용으로도 사용하는데 이뇨와 인후의 통증 완화에 좋다고 한다. 푸른색 염료는 종이를 염색하는 염료로도 쓰임새가 있다니 버릴 것이 한 군데도 없는 식물이다. 꽃말은 그리운 사이, 순간의 즐거움이다.

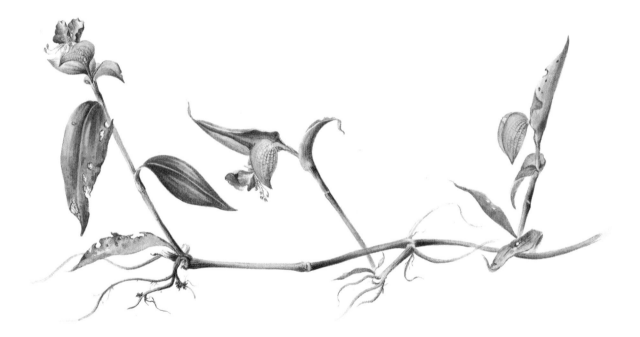

닭의장풀(*Commelina communis* L.), 닭의장풀과

31 병아리꽃나무

Rhodotypos scandens (Thunb.) Makino
장미과

병아리꽃나무라 하여 노오란 꽃을 생각했는데, 하얗고 앙증맞은 꽃이 피었다. 꽃이 진 뒤 맺히는 윤기 반질반질한 네 개의 까만 씨앗이 병아리 눈을 닮아 병아리꽃나무인가? 네 장의 꽃받침에 둘러싸인 씨앗이 참 매력적이다.

대대추나무라고도 하며 높이는 2미터 정도로 가지에 털이 없고 잎은 마주난다. 달걀 모양으로 가장자리에 겹톱니가 있으며, 앞면은 짙은 녹색에 주름이 지며 뒷면은 연한 녹색으로 턱잎은 일찍 떨어진다. 작은 꽃은 5월에 흰색으로 핀다. 꽃받침조각, 꽃잎 및 덧꽃받침의 갈래 조각은 각각 네 개씩이고 수술은 많다. 심피는 네 개로 꽃받침 안에서 성숙해 윤기가 나는 검은 종자가 된다. 꽃말은 '의지'다.

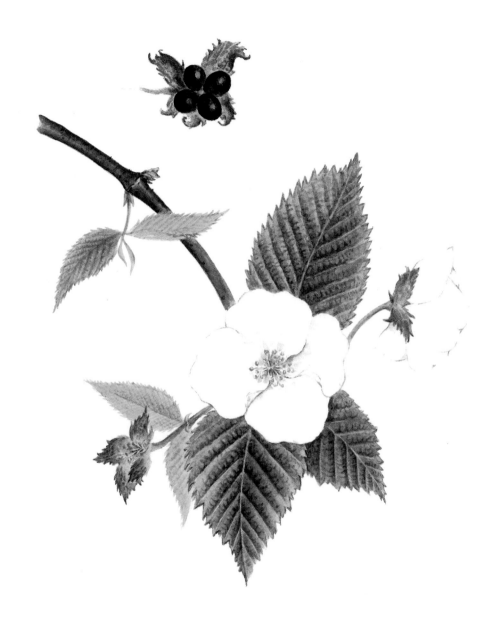

병아리꽃나무(*Rhodotypos scandens* (Thunb.) Makino), 장미과 073

자주달개비

Tradescantia reflexa Raf
닭의장풀과

자주달개비는 지표식물이다. 지표식물이란 특정한 환경 속에서 식물의 생존상태를 통해 환경을 파악할 수 있는 종을 말한다.

최근 라돈 방사선 물질이 함유된 침대가 이슈가 되었다. 그 라돈의 유무를 방사선의 지표 식물인 '자주달개비'를 통해 알 수 있다고 한다. 자주달개비꽃은 흔히 짙은 자줏빛을 띠는데 주기적인 방사선에 노출이 있을 시에는 분홍색이나 무색으로 변하는 특징이 있다. 우성형질이 자주색인데 방사선에 노출되면 자주색인 우성형질이 손상되어 열성형질인 분홍색이나 무색 빛으로 변하는 것이다.

원자력발전소 근처 농가나 마을에는 자주달개비를 일부러 심게 해서 방사선 유무를 측정한다고 한다. 자주달개비에게는 힘든 노릇이고, 사람에게는 고마운 일이다.

양달개비, 자주닭개비, 자로초라고도 한다. 북아메리카 원산이며 관상용으로도 심는다. 줄기는 무더기로 자란다. 꽃은 5월경에 피기 시작해 자줏빛이 돌며 꽃줄기 끝에 모여 달린다. 꽃말은 외로운 추억, 짧은 즐거움이다.

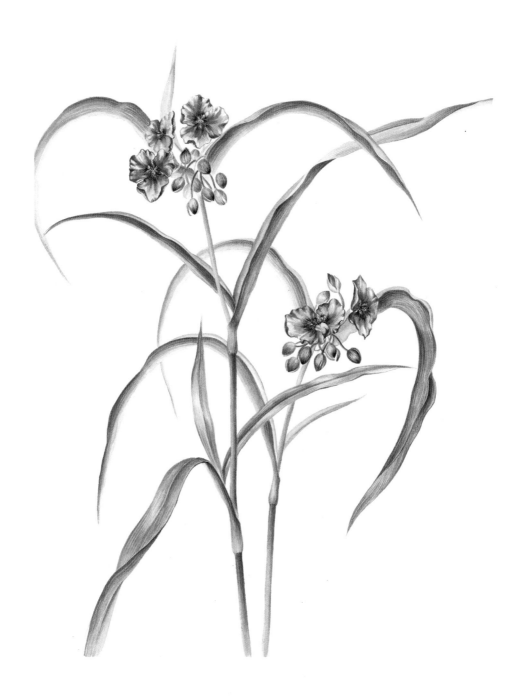

자주달개비(*Tradescantia reflexa* Raf.), 닭의장풀과

애기똥풀

Chelidonium majus var. *asiaticum* (H. Hara) Ohwi
양귀비과

자꾸 보고 싶은 사람이 있다. 예쁘거나 잘생기거나 언변이 뛰어난 사람이 아니라 옆에 있기만 해도 좋은 사람, 그냥 같이 있는 것만으로도 힘이 되는 사람이다.

화려한 꽃들은 보기에는 예쁘고 향도 뛰어나지만 쉽게 질린다. 야생화는 함께 있어만 주어도 좋은 그런 사람을 닮았다. 길가 어디서나 볼 수 있고, 가만히 보고 있어야 예쁘고, 뛰어난 미모는 아니지만 언제 어디서나 내가 원하면 옆에 있어주는, 그래서 들꽃이 참 좋다. 민들레, 토끼풀, 강아지풀…… 흔한 잡초들이지만 얼마나 아리따운가?

애기똥풀도 그렇다. 흔하지만 자꾸 보고 싶은 그런 들꽃이다. 천연염료로 주로 쓰였던 애기똥풀은 샛노란 빛깔이 참으로 곱다. 줄기를 꺾으면 노란 유액이 애기 똥색을 닮았다고 하여 애기똥풀이라 한다. 이름도 참 잘 지었다.

산에 가서 길을 잃어 헤맬 때 애기똥풀을 만나면 마을이 가까워졌다는 것을 알려주는 꽃이기도 하다. 마을 어귀 어디서나 잘 자라는 들꽃이다. 까치다리, 씨앗똥이라고도 부른다. 한방에서는 위장염, 위궤양 등 복부 통증에 진통제로 쓰인다. 꽃말은 몰래 주는 사랑, 혹은 엄마의 지극한 사랑이다.

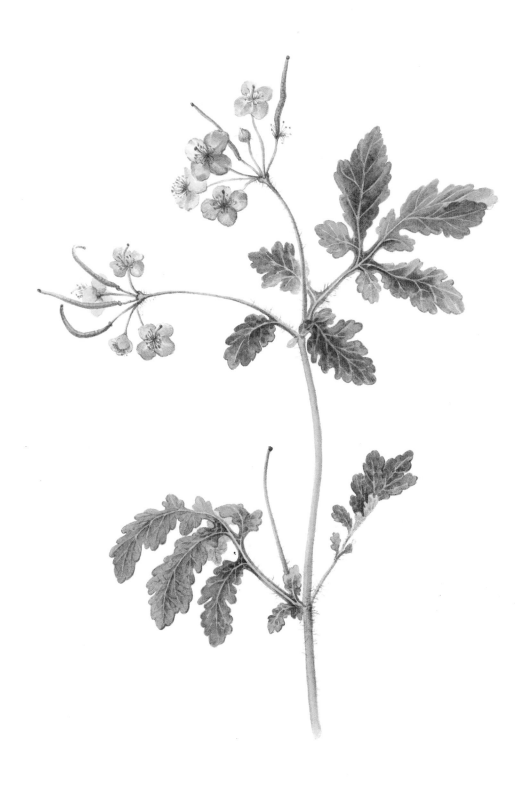

애기똥풀(*Chelidonium majus* var. *asiaticum* (H. Hara) Ohwi), 양귀비과 077

34 동자꽃

Lychnis cognata Maxim.
석죽과

진한 주홍색 동자꽃을 처음 봤을 때 너무 예뻤다. 이렇게 예쁜 꽃에 슬픈 동화 같은 이야기가 있다. 진한 주홍색은 한겨울, 매서운 칼바람을 맞고 기다림에 지친 동자승의 얼어붙은 볼살이 아니었을까?

옛날, 강원도 어느 산골짜기 암자에 스님과 동자승이 살고 있었다. 겨울이 되자 스님은 겨울 날 준비를 하기 위해 동자승을 암자에 두고 마을로 내려갔다. 그렇게 준비를 모두 끝낸 후에 다시 암자로 돌아가기 위해 산에 올랐는데, 폭설이 내려서 오도 가도 못하는 신세가 되었다. 한편, 암자에 남겨져 있던 동자승은 마을로 내려간 스님을 기다리며 추위와 배고픔을 견디다 못해 결국 동사하고 말았다. 이후, 폭설이 그치고 눈이 조금씩 녹기 시작하자 스님은 서둘러 암자로 향했지만 그를 맞이한 건 꽁꽁 얼어 죽은 동자승의 차가운 시신이었다. 스님은 동자승의 죽음을 슬퍼하며 양지 바른 곳에 동자승을 묻었다.

여름이 되자 동자승의 무덤가에서 붉은 빛의 꽃들이 흐드러지게 피었는데, 죽은 동자승의 혼이 꽃이 된 거라 생각하여 동자꽃이라 부르게 되었다고 한다. 꽃말은 슬픈 기다림이다.

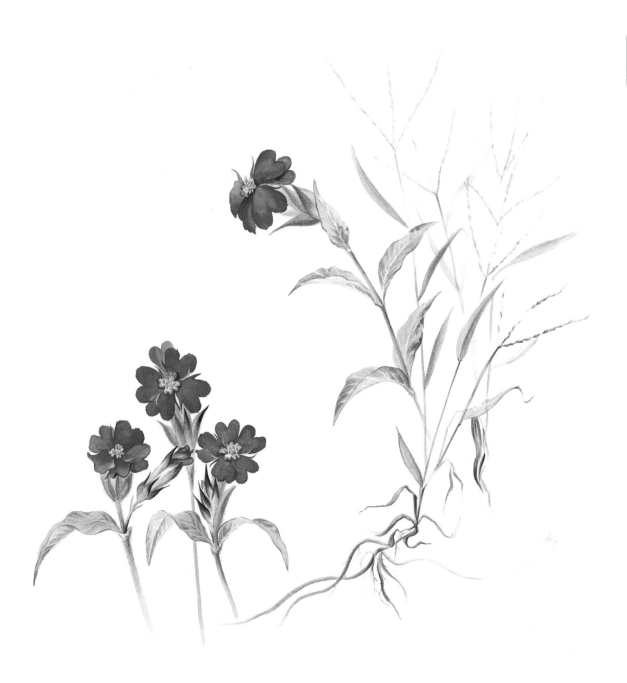

동자꽃(*Lychnis cognata* Maxim.), 석죽과 079

35 코스모스

Cosmos bipinnatus Cav.
국화과

코스모스cosmos의 사전적 의미는 우주, 꽃말은 순정이다. 코스모스 꽃을 자세히 들여다보면 우주를 발견할 수 있다. 여덟 개의 꽃잎은 설상화라 혀 모양이고, 노란 수술로 알고 있는 부분은 관상화라 불리며 통꽃이다.

코스모스 꽃은 한 송이가 아니라 수백 송이가 한꺼번에 피는 총상화다. 코스모스 꽃 관상화를 자세히 살펴보면 별 모양으로 된 것을 알 수 있다. 빽빽하게 박혀 있는 별 모양의 꽃들이 수많은 별들을 품은 우주 같다. 우주를 품은 코스모스를 보는 남자들에게는 추억 속 소녀가 한 명씩 있다. 마음속 깊이 묻어 두어 가을이면 코스모스와 함께 피는 추억.

청초한 코스모스는
오직 하나인 나의 아가씨

달빛이 싸늘히 추운 밤이면
옛 소녀가 못 견디게 그리워
코스모스 핀 정원으로 찾아간다.

코스모스는
귀뚜리 울음에도 수줍어지고
코스모스 앞에 선 나는
어렸을 적처럼 부끄러워지나니

내 마음은 코스모스의 마음이요
코스모스의 마음은 내 마음이다.

 - 〈코스모스〉, 윤동주

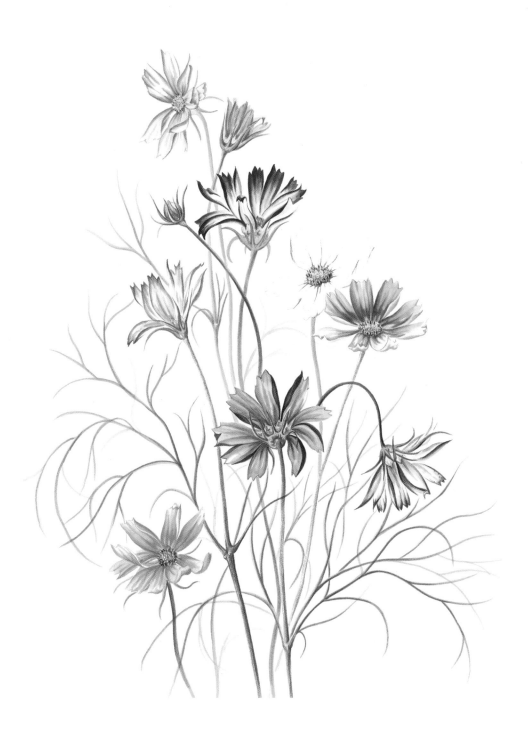

자주개자리

Medicago sativa L.
콩과

풀밭에 군락을 이루고 자라는 보랏빛 자주개자리. 유독 나는 보라색을 좋아해 길을 가다가도 보라색 꽃을 보면 한참을 쳐다본다. 꽃마다 지닌 보라색은 수만 가지가 있겠지만, 자주개자리의 보랏빛은 참 예쁘다. 물감으로도 다 표현할 수 없는 자연의 색, 보라색은 더욱 그렇다.

자주개자리는 주로 가축들의 사료로 많이 쓰이지만, 사람들의 콜레스테롤을 낮춰주는 작용도 있고 식이섬유가 많아 변비에도 효과가 있다고 하니 고기를 먹을 때 같이 먹어야겠다.

서남아시아 원산이며 옛날부터 사료작물로 재배했다. 유럽에서는 루선이라고 불렀으나 미국에서는 아랍어로 '가장 좋은 사료'라는 뜻으로 알파파라고 한다. 줄기는 곧게 30~90센티미터까지 자라서 가지가 갈라지고, 잎은 새발 모양으로 갈라져 난다. 열매는 따리처럼 돌돌 말려 자라는데 콩과라 콩꼬투리다. 뿌리 역시 콩과라 뿌리혹이 있어 땅속 질소를 잡아주어 토양을 기름지게 한다. 즐거운 추억이라는 꽃말을 가지고 있다.

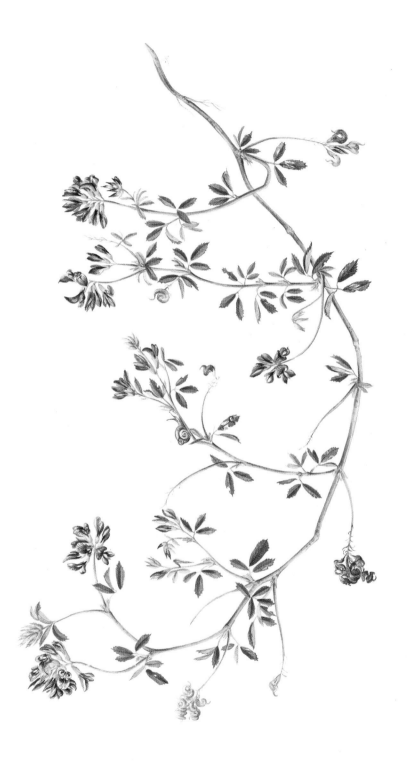

자주개자리(*Medicago sativa* L.), 콩과 083

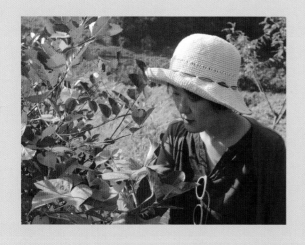

콘크리트 도심 속에 꽃 무관심자로 살다가 한적한 동네로 이사하면서 세밀화를 시작했다. 동네 모퉁이를 돌아 만나는 꽃들을 그리며, 동네에도 꽃들에게도 애정이 생겼다. 꽃을 그리다 보면 꽃이 가진 이야기가 마음에 담긴다. 그래서 오늘도 새로운 이야기가 하나씩 늘어난다.

PART 3

모퉁이
돌아, 꽃

엄·현·정

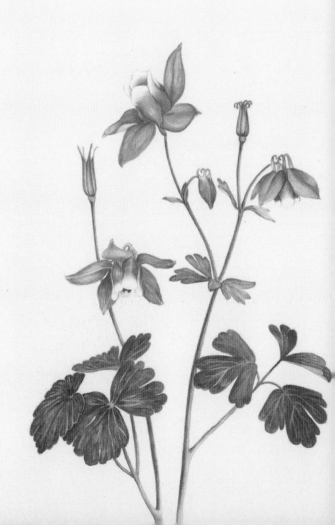

37

왕원추리

Hemerocallis fulva f. kwanso (Regel) Kitam.
백합과

원추리는 하루에 한 개의 꽃이 피고, 기다렸다는
듯이 다음 봉우리에서 새 꽃이 다음 날 핀다. 꽃을 그리는 것은 어떤 면
에서는 시간과의 다툼이다. 어물거리다가는 꽃이 지고 말기 때문이다.
오늘 그린 그 꽃은 내일까지 기다려주지 않는다. 원추리는 그런 꽃이다.

간밤에 지독히도 긴 비가 내렸다.

태양과 함께 마당 한 곁에
선명한 꽃 한 송이 눈을 떴다.
원추리

내 마음이 어떻든 그 선명한 태양빛은
종일 나를 따라다니더니
해질녘 해와 함께 뚝 꺼져버렸다.

간밤에 바람이 창 흔드는 소리에 잠을 설쳤다.

마당 내려 선 곳에 다른 태양이 피었다.
그 곁에 다음 태양이
또 다음 태양이
내일을 기다린다.

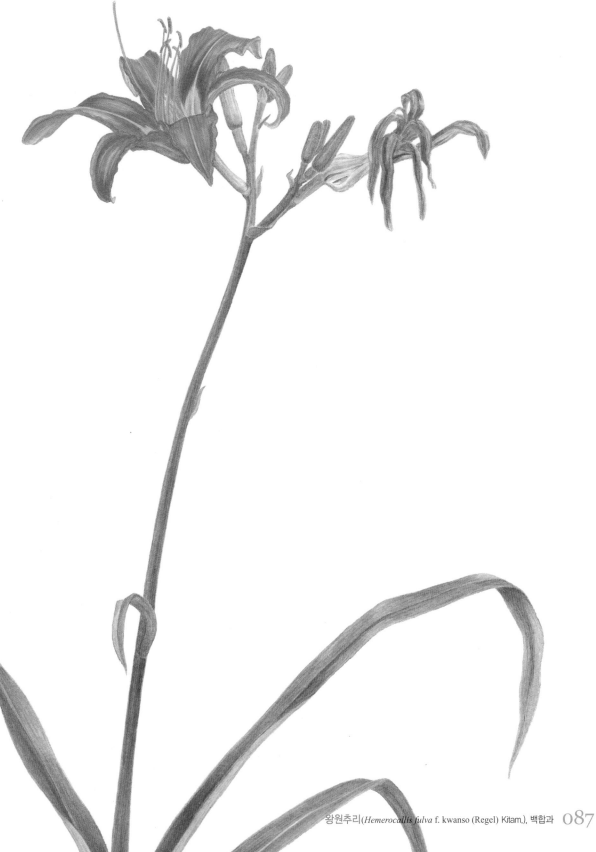

왕원추리(*Hemerocallis fulva* f. kwanso (Regel) Kitam.), 백합과 087

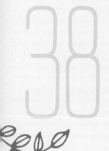

38 은방울꽃
Convallaria keiskei Miq.
백합과

더운 6월, 꽃을 찾아서 식물원을 방문한 날이었다. 우리가 사는 주변에 꽃이 많은 것 같지만 의외로 그리고 싶은 꽃을 찾는 일은 까다롭다. 식물원은 다양한 종류의 꽃이 있긴 하지만, 채취를 하거나 관찰하기에 편한 곳은 아니다.

흘깃 우거진 나무숲 아래 눈길도 닿지 않는 숲속에서 수줍은 은방울꽃을 발견했다. 큰 우산을 쓴 완두콩 형제처럼 조롱조롱 매달린 흰 꽃망울을 발견하고는 그 앞에 쪼그리고 한참 앉아서 '네가 은방울꽃이구나'하며 감탄했다. 사진이 아닌, 내가 본 첫 은방울꽃이었다. 깊은 지하 동굴에서 보석을 발견한 듯 두근두근한 기분이었다. 꼭 그려야지, 하며 사진으로 남기고 발길을 돌렸다.

은방울꽃의 꽃말은 여러 가지가 있지만 그중 내 마음에 든 것은 '다시 찾은 행복'이다. 자세히 보지 않으면 짙푸른 풀숲에 가려져 눈에 띄지도 않고, 그저 스치듯 지나가버릴 그런 조용한 꽃이다. 그런 곳에 사는 꽃을 발견한 기쁨은 '다시 찾은 행복'이란 꽃말에 잘 어울린다.

그날이 그날 같은 하루를 숨 가쁘게 살다가도, 지치지 않고 문득 주변을 돌아다보면 묻혀 있던 작은 행복과 눈이 마주칠지도 모른다. 내가 만난 이 은방울꽃처럼.

은방울꽃(*Convallaria keiskei* Miq.), 백합과 089

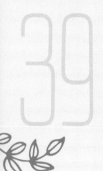

39 능소화

Campsis grandiflora (Thunb.) K. Schum
능소화과

옛날에는 양반가에만 심을 수 있는 귀한 꽃이었
다는데, 이제는 길에서도 피는 흔한 꽃이 되었다. 여름 내내 피고 지기를
반복하며 아무리 태양이 뜨거워도 빛 바래는 일 없고, 동백꽃처럼 선명
하게 피다 뚝뚝 떨어지는 여름 꽃이다.
골목마다 거리마다 흐드러지게 늘어지는 능소화의 계절이 되면 층층이
화려한 불꽃을 매달고 있는 샹들리에, 그 우아함에 말할 수 없이 설레어
그릴 수밖에 없다.

7월이 오면 담장마다 화려한 조명이 켜진다.
더위로 눅눅해진 동네에 핀 선명한 샹들리에.
빛도 삼켜버리는 진초록 계절에
꽃은 바람처럼 시원하다.
하나가 피고 지면 또 하나가 피고
여름은 아직 끝나지 않았다고
이 더위 함께 견디어 보자고
비가 와서 떨어질 망정 꺼지지 않았다.
우리 동네엔 능소화가 많이 핀다.

능소화(*Campsis grandiflora* (Thunb.) K. Schum), 능소화과

백양꽃

Lycoris sanguinea var. *koreana* (Nakai) T.Koyama
수선화과

수원의 어느 관공서 화단에 흐드러지게 핀 이 꽃을 보고는 '꼭 그려야지' 다짐했었다. 노란빛도 아니고 주홍빛도 아닌, 묘하게 빛을 내뿜는 이 꽃을 보고 한눈에 반했다. 나의 꽃 모델 선정의 조건 중 하나가 이파리가 그리기 어렵지 않아야 한다는 것인데, 그렇게 보면 꽃이 필 때 이파리가 없는 이때의 꽃은 최고의 조건이었다.

불과 얼마 전 일이다. "어머, 백양꽃이네요?" 내가 그린 노랑상사화를 보고 선생님 한 분이 말씀하셨다. "상사화 아니에요? 난 여태 노랑상사화인 줄 알았어요." 꽃과 잎이 따로 피는 꽃은 상사화라고 철석같이 믿고 있었다. 벌써 7년이나 꽃그림을 그려왔는데, 내가 그린 꽃 이름도 제대로 알지 못하는 꽃 무식자가 다시 한 번 웃는 날이었다.

아직도 나는 그리고, 실수하고, 배우고 있다. 백양꽃은 전라남도 백양사에서 발견되어 붙여진 우리나라 특산종 상사화다.

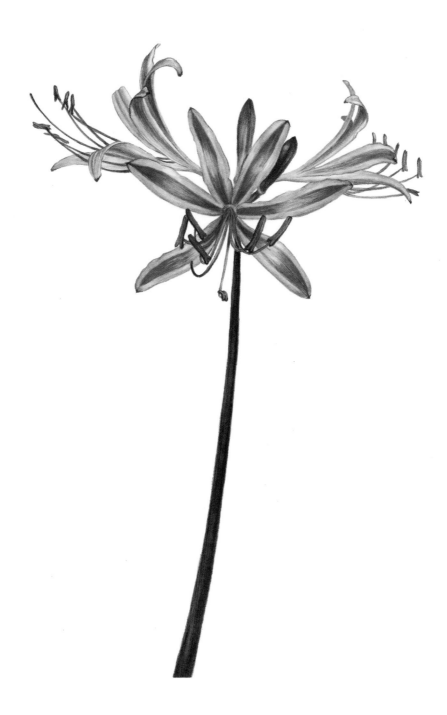

백양꽃(*Lycoris sanguinea* var. *koreana* (Nakai) T.Koyama), 수선화과 093

날개하늘나리

Lilium dauricum Ker Gawl.
백합과

　한동안 도서관에서 그림을 그리던 때가 있었다. 집에서는 정신을 흩트리는 것들이 너무 많아서 남들은 조용히 공부하는 도서관, 비좁은 네모 공간 안에서 그림을 그렸다. 날이 쾌청하다 못해 따가운 날, 도서관을 향해 한적한 시골길을 한참 걷다 보니 작은 시골집 화단에 날개하늘나리뿐 아니라 백일홍이며 풍접초, 접시꽃들이 피어 있었다. 그중에 가장 강렬한 것이 날개하늘나리였다.

선명한 빛깔, 매끈하게 빠진 꽃의 모양새, 이파리의 모양도 간결하고 내가 정말 그리고 싶은 모든 것을 가진 꽃이었다. 한참을 그 앞에 쪼그리고 앉아 사진을 찍고, 찍고, 또 찍고……. 마음 같아선 주변에 아무도 없는데 한 포기 서리하고 싶은 마음 굴뚝같았지만, 곧 시들어버릴 꽃이 아까워서 두고두고 돌아보고 또 돌아보았다.

한적한 시골길 한참을 걷다가
모퉁이를 돌아서 만난
날개하늘나리
푸른 하늘 아래 선명한 날개하늘나리는
하늘을 향해 부는 태양빛 트럼펫
꽃이 부는 여름의 멜로디.

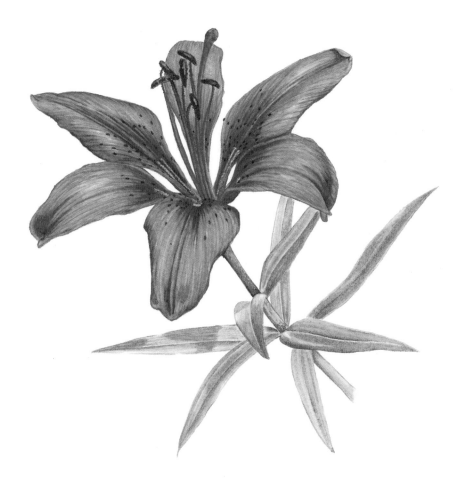

날개하늘나리(*Lilium dauricum* Ker Gawl.), 백합과 095

루드베키아

Rudbeckia hirta var. *pulcherrima* Farw
국화과

남한강이 내려다보이는 길가에서 루드베키아를 그
렸다. 여름에 군락을 이루며 흐드러지게 피는 루드베키아는 억세고도
튼튼한 꽃이다. 처음엔 누군가가 뿌려놓았을 그 꽃이 이제는 아무도 돌
보지 않아도 저희들끼리 피고 지고 잘만 살아간다.

노란색 꽃은 그리기가 까다롭다. 명암을 살리려고 조금만 색을 섞으면
탁해져서 마치 때가 탄 듯 지저분해진다. 물감을 섞다 보면 갈피를 못 잡
고 손을 놓을 때가 많다. 그러다 보면 실증이 난 김에 그리는 손을 내려
놓고 멍하니 강만 바라본다.

강이 내려다보이는 길가에 하염없이 앉아 있다 보면 구름이 가고, 새가
지나고, 어느새 노을이 어깨에 내린다. 넌 혼자 무슨 청승이냐고 수군대
던 노란 꽃들 얼굴에도 노을이 내려앉았다. 강바람에 저희들끼리 흔들
리는 꽃들을 뒤로하고 돌아오기 일쑤다.

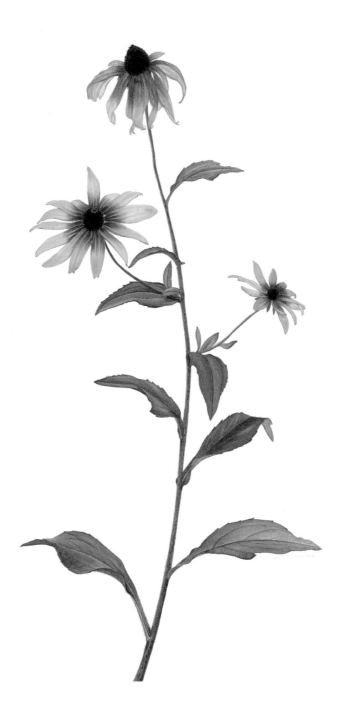

루드베키아(*Rudbeckia hirta* var. *pulcherrima* Farw), 국화과

43 모란

Paeonia suffruticosa Andrews
작약과

꽃그림을 시작하고 얼마 되지 않은 때에 모란을 그리게 되었다. 모든 게 서툴렀던 그때에 모란은 내게 버거운 꽃이었다. 꽃은 크고, 꽃잎은 많고, 무성한 이파리는 기가 질릴 정도였다. 스케치를 하다 보면 무성한 꽃잎은 너무 쉽게 시들고 내가 어디를 그리고 있었나 길을 잃을 지경이었다. 혼미한 정신을 잡고 이 모란을 완성하기로 결심했을 때서야 모란이 향기 있는 꽃이란 걸 알게 되었다.

고상하고 은은한 향기와 아름다운 꽃빛, 긴 시간 동안 모란과 씨름하고 '이만 하자!' 붓을 내려놓았을 때는 뿌듯한 기분이 들었다. 꽃을 그리며 느낀 첫 행복감이었다. 그 행복이 여태 나를 꽃그림에 묶어두었다.

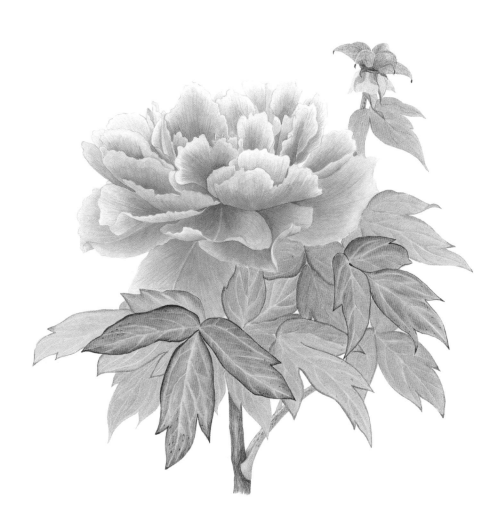

모란(*Paeonia suffruticosa* Andrews), 작약과 099

얼레지

Erythronium japonicum (Balrer) Decne
백합과

'누가 처음 이 꽃을 먹고 맛있다고 알려주었을까?' 가끔 먹는 꽃들을 보면 드는 생각이다.

우리 할머니, 할아버지 때까지 산에 들에 피는 봄꽃을 나물로 많이 먹었다. '잎은 넓적하니 나물로 먹고, 뿌리는 캐서 약으로 녹말을 내서 먹었다더라.' 긴 긴 겨울이 지나고 양식이 떨어지는 봄이 되면 산이며 들이며 사람들은 먹을 것을 찾아 헤매던 시절이 불과 한 세대 전 일이다. 그때는 예쁜 꽃은 둘째였을 테고 뭐라도 배불릴 수 있다면 감사했을 것이다.

이른 봄, 아직 한기가 다 물러가기도 전에 겨우내 묵었던 낙엽을 헤치고 피어난 얼레지는 한 해의 시작을 알리는 봄마중 꽃이며 귀한 먹을거리였을 테다. 이제 꽃을 나물로 캐 먹는 세상은 지났으니 산에 피는 산야초는 도감 속에나 박제처럼 남아 있는 이야기가 되었다. 어쩌다 이른 봄 산행 중에 사람들 발에 닿지 않는 곳에 군락을 이루며 피는 얼레지를 만나게 되면 봄산의 보물을 본 듯 들뜬다.

화려한 외래종 꽃들의 화단에, 야생화가 소소히 퍼져나가는 시절이 왔다. 예쁜 야생화를 내 집, 내 마당에 키우고 싶어 하는 사람들이 많아졌다. 어떤 사람들은 그 희귀성 때문에 돈이 된다고 캐가고, 또 남들이 캘까봐 군락을 없애버리기도 한다는 이야기를 듣는다.

꽃을 그린다는 것은 어느 정도는 훼손을 각오해야 하는 일이기에 과연 꽃을 그리는 것이 자연을 사랑해서 하는 일인지, 계속해야 하는 일인지 짧게나마 고민하기도 했다. 그러다가 내린 결론은 거기 꽃이 있기에 나는 그리고, 또 그곳에 갈 수 없는 사람들에게 꽃의 이야기를 들려주어야겠다는 생각이 들었다. 제자리 있어서 더 아름다운 꽃이 분명히 있다고. 그렇게 들려주어야 한다. 얼레지도 그렇다고.

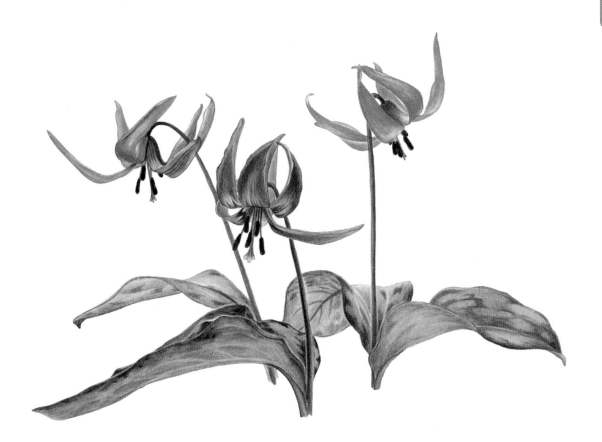

얼레지(*Erythronium japonicum* (Balrer) Decne.), 백합과

45 미국나팔꽃

Ipomoea hederacea Jacq.
메꽃과

나팔꽃은 흔한 꽃이다. 아침에 일찍 피어 뜨거운 낮에는 숙여져 얼굴을 보기가 어렵다. 약간의 빈터만 있다면 어디선가 딸려온 씨앗이 떨어져 금방 무성한 덩굴을 이룬다.

어느 날 산책길에 바닥을 기고 있는 나팔꽃을 보았다. 나팔꽃은 하늘을 향해 무어라도 붙잡고 올라가는 꽃인데, 이 친구들은 어쩌다가 콘크리트 바닥에 붙어 있는 것일까. 뜨거운 한낮인데도 하늘을 담은 푸른 얼굴로 꿋꿋하게 피어 있었다. 때를 모르고 핀 꽃이 안쓰러워 스케치로 담았다. '누가 널, 왜 미국에서 왔다고 이름 지었을까?' 두고 가는 마음에 섭섭한 생각이 들어 자꾸 뒤돌아보았다.

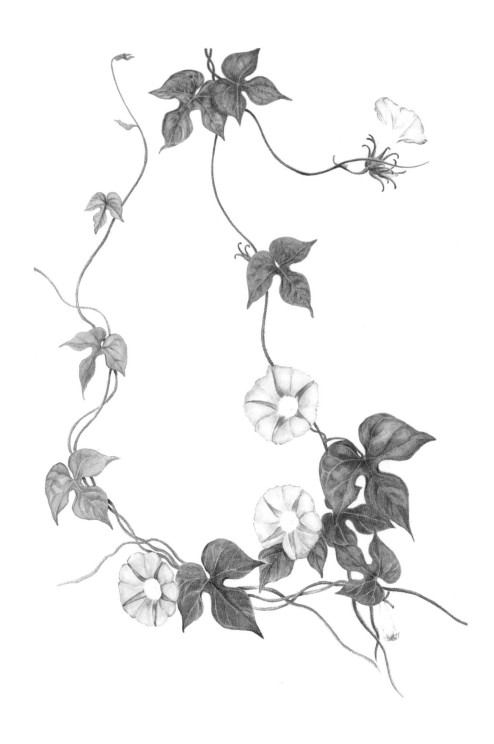

둥근잎미국나팔꽃

Ipomoea hederacea var. *integriuscula* A. Gray
메꽃과

둥근잎나팔꽃은 사랑스런 꽃이다. 이파리는 하트 모양이고, 덩굴손은 귀엽다. 꽃은 단순하게 생겼지만 꽃빛만큼은 큰엄마의 한복치마처럼 화려한 자줏빛, 푸른빛이다.

덩굴을 그리다 보면 그 줄기를 따라가다가 미로에 갇힌 듯 갑갑해진다. 내가 그린 나팔꽃은 갑갑한 미로를 이파리 뒤에다 숨기고, 그리고 싶은 만큼만 그렸다.

세밀화를 그릴 때는 있는 사실을 관찰한 대로 그려야 하지만 시적 표현처럼 생략이라는 것도 사용한다. 생략이라기보다 가린다고 할까?

우리 삶도 그렇다. 다 보여줄 필요는 없다. 때로는 한 자락 가려진 신비스러움도 필요하다.

사랑해

이른 아침
떠나는 나를 향해
말없이 이파리를 흔들었다.
수줍은 미소는 화려한 치맛자락 뒤로 숨었다.

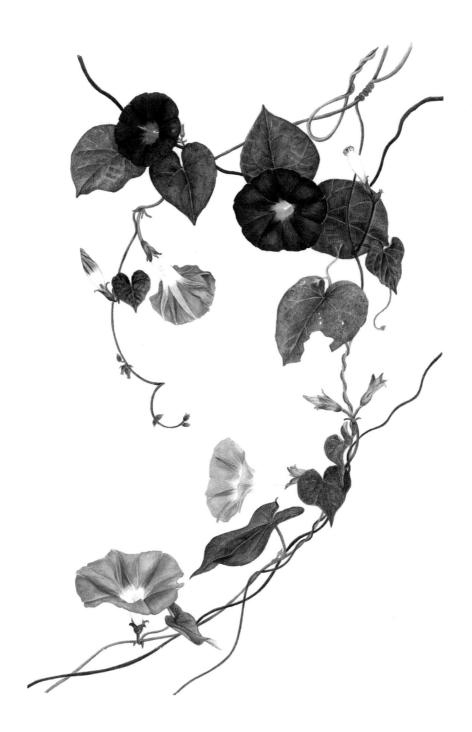

둥근잎미국나팔꽃(*Ipomoea hederacea* var. *integriuscula* A. Gray), 메꽃과

47

원추천인국

Rudbeckia bicolor
국화과

진딧물이 하얗게 앉아도 노란빛 하나 바래지 않고,
씨방이 익어 까맣게 흩어질 때까지 흔들림 없는 꽃, 원추천인국.
이상한 이름이다. 옛 인도에서 온 듯 낯설고 고전적인 이름이라 생각했
다. 우리 주변에는 외국에서 들어와서 제집인 양 활개치며 살아가는 존
재들이 많이 있다.
글로벌시대에 사람도, 동물도, 물고기도, 꽃도, 경계를 허물고 이 땅에
밀물처럼 들어와 자리 잡고 살고 있다. 타지에서 와서 그런지 텃세를 이
기고 억세게 살아남은 존재들은 크고 화려하고 튼튼하다. 원추천인국같
이 이름은 낯설지만 눈에 익숙한 꽃들이 우리 주변에 영역을 넓혀가며
편안히 살아간다.

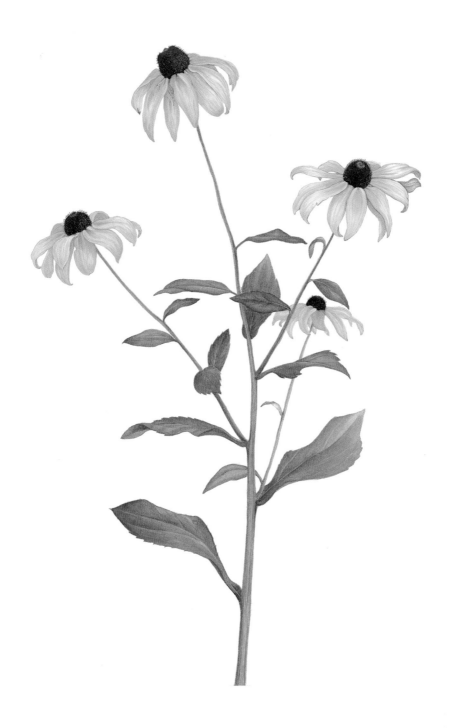

원추천인국(*Rudbeckia* bicolor), 국화과　107

48 큰금계국

Coreopsis lanceolata L.
국화과

주인 없는 땅에 간섭하는 사람도 없어 저들끼리 수군대며 사는 금계국 동네.

나는 한 뼘 땅도 없는데 금계국은 허락도 없이 거기서 제집처럼 산다. 바람이 불 때마다 한 잎 두 잎 꽃잎이 떨어져도 뿌리는 한 뼘 한 뼘 제집을 늘려간다.

큰금계국을 그리던 해, 내가 사는 곳 가까이에 꽃이 없어서 한참 먼 강가까지 그림을 그리러 다녔다. 길에 뿌린 기름 값이 꽤나 되었다. 지금은 채일 듯 동네 여기저기 핀, 흔한 꽃이 되어버렸다.

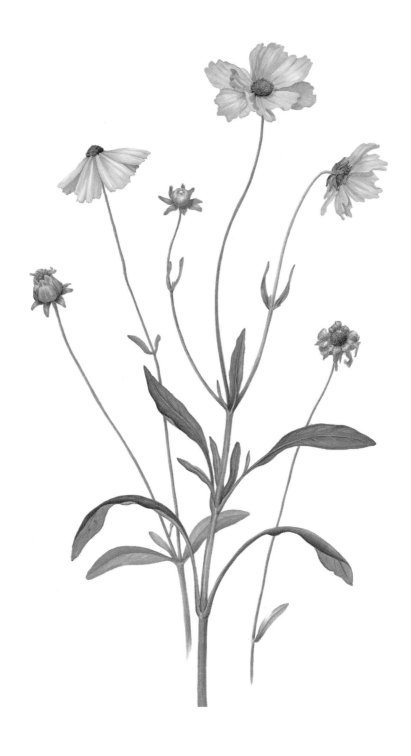

큰금계국(*Coreopsis* lanceolata L.), 국화과

49 부채붓꽃

Iris setosa Pall. ex Link
붓꽃과

물길 따라 무리 지어 핀 보라색 부채붓꽃
세상에 시달리다 돌아오는 길에
갈 길도 잊고 곁에 앉아 꽃과 함께 흔들렸다.

지는 노을에 보라색이 더 붉어지면
그래도 기다리는 사람이 있지 않느냐고 꽃은 말해주며
어두워지는 손을 흔들며 내 등을 떠밀어주었다.

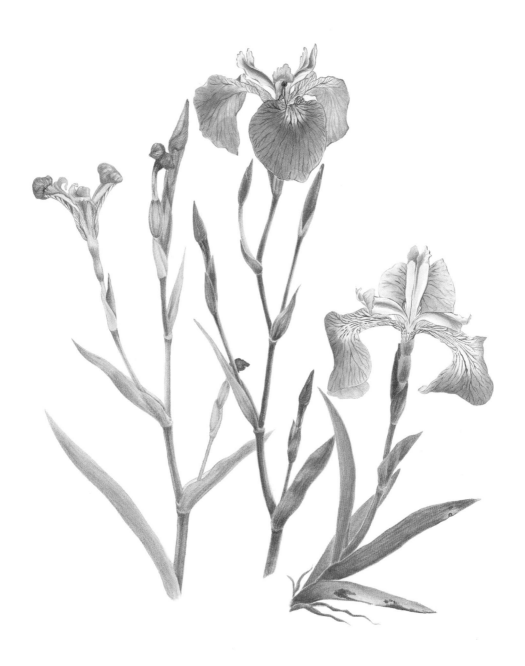

부채붓꽃(*Iris setosa* Pall. ex Link), 붓꽃과

50 금낭화

Dicentra spectabilis (L.) Lem.
현호색과

봄이네.
담장 곁에 조롱조롱 붉은 복주머니
무엇이 담긴가 하니
여름향기가 담겼네.

금낭화는 귀여운 꽃이다. 봄이 무르익고 세상의 빛깔들이 넉넉하게 무르익을 그때에 피는 꽃이다. 오래된 집 화단에 무성하게 늘어진 금낭화를 발견하면 그 곁에 한참 앉아 한 송이 한 송이 꽃주머니를 세며 들여다본다. 신기한 모양새는 아무리 들여다보아도 질리지 않는다. 금낭화가 지고, 잎만 무성히 남게 되면 여름이 시작된다.

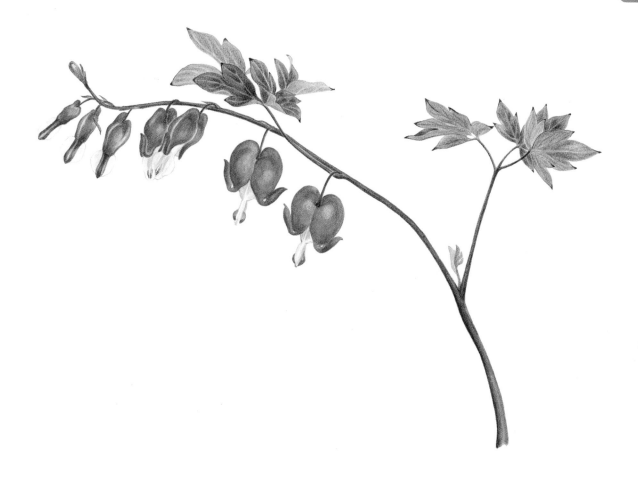

금낭화(*Dicentra spectabilis* (L.) Lem.), 현호색과 113

호제비꽃

Viola yedoensis Makino
제비꽃과

흔한 꽃이지만 예쁜 꽃, 호제비꽃이다. 너무 흔해서 그려 볼 생각도 하지 않았던 꽃이다. 그날 나는 늘 무심코 지나는 주차장 보도블록 사이를 헤치고 나온 한 무더기의 제비꽃에 눈길이 닿았다. 그때 제비꽃은 나에게 말을 걸었다. "나를 그려줘. 나를 그려줘. 나를 그.려.줘."

꽃들은 더없이 완벽한 구도로 피어서 자신을 그려주길 바라고 있었다. 한참을 그 자리에 앉아 사진을 찍고, 찍고 또 찍었다. 조롱조롱 달려 있는 많은 꽃송이들에 한숨이 절로 나왔지만, 어쩌랴. 그리고 그리다 보면 끝이 나겠지.

며칠 후 문득 생각이 나 주차장 그 자리에 가보았다. 하지만 제비꽃 있던 그 자리는 흔적도 없이 텅 비어 있었다. 도대체 어떤 부지런한 분이 뽑아버렸을까.

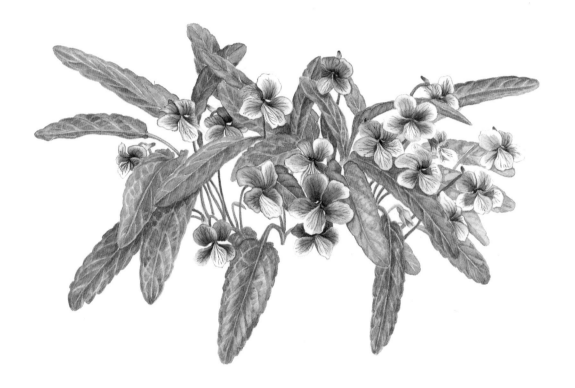

호제비꽃(*Viola yedoensis* Makino) 제비꽃과　115

52 하늘매발톱

Aquilegia japonica Nakai & H. Hara
미나리아재비과

하늘매발톱. 얼마나 잘 어울리는 이름인가. 처음 이 꽃을 만난 곳은 궁궐의 화단이었다. '궁궐의 꽃'을 주제로 전시를 준비하던, 꽃 무식자였던 때이기도 했다. 궁궐의 화단이라니. 소심한 내가 사람들이 연신 지나다니는 틈에, 그것도 '들어가지 마시오'라는 화단을 비집고 들어가 관찰하기엔 너무도 부끄러웠다.

하늘 닮은 꽃빛, 섬세하고 신기한 모양새, 씨방 모양도 꽃의 축소처럼 귀엽게 생겼다. 세상 첨보는 꽃 이름이 하늘매발톱이라기에 묘하게 수긍이 가는 이름이라고 생각했다. 꽃을 그리기 전엔 세상 모든 꽃은 그저 꽃에 불과했지만 이제 내가 그린, 내가 잘 아는 그 꽃이 되었다. 내게 새로운 의미가 된 것이다.

그때 이후로 낯선 곳에 핀 하늘매발톱을 가끔 만날 때마다 궁궐 앞에서 쭈뼛대며 사진도 찍지 못했던 때가 생각이 나 웃음이 난다.

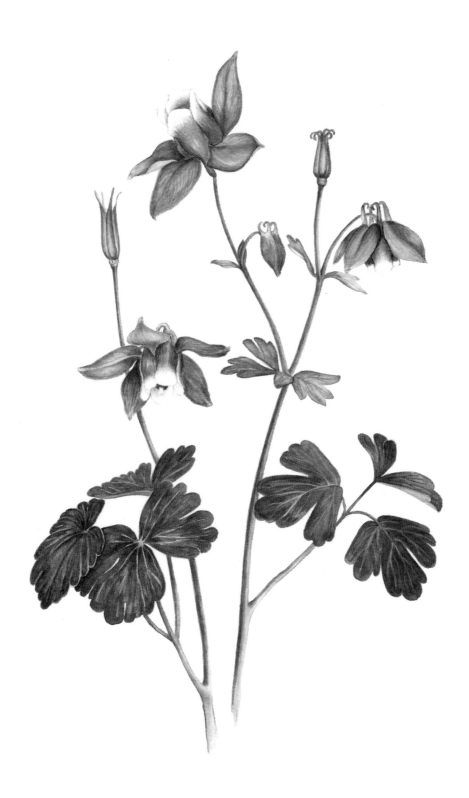

하늘매발톱(*Aquilegia japonica* Nakai & H. Hara), 미나리아재비과

53 원추리

Hemerocallis fulva (L.) L.
백합과

우리 동네, 잉어를 키우려고 만든 웅덩이에 원추리
가 산다. 그 웅덩이에 보슬비가 내렸다.

잉어가 오기도 전 자리를 차지한 원추리에게 빗물은 뭐라고 속살거린다.

원추리는 노란 얼굴을 말갛게 씻고, 누가 뭐라든 비설거지를 하며 말한다.

"나를 베고 가라. 난 여기서 계속 살란다."

난 우산을 받치고 서서 기세 좋은 원추리를 한참 내려다보았다.

그 배짱, 그저 부럽기만 하다.

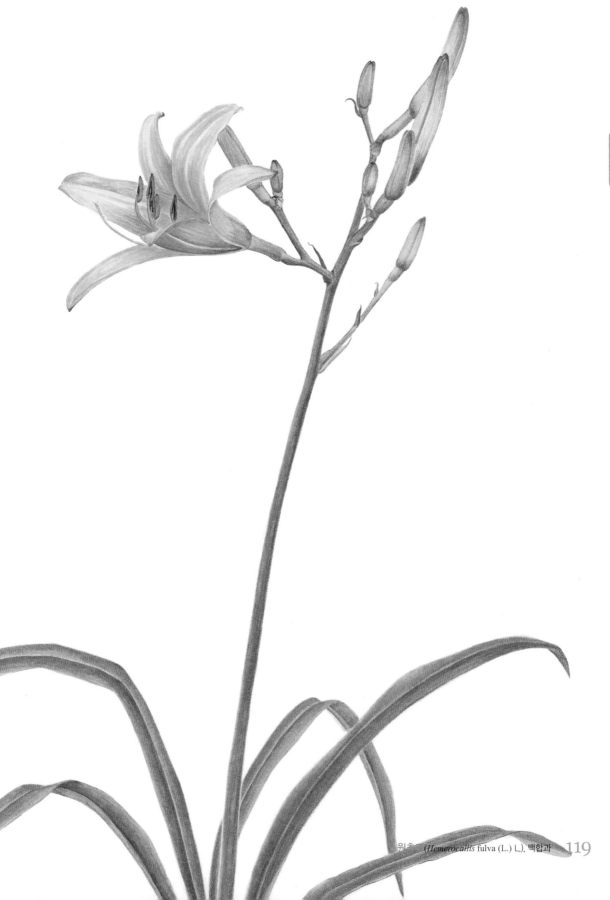

원추리 (*Hemerocallis* fulva (L.) L.), 백합과 119

연꽃

Nelumbo nucifera Gaertn
수련과

연꽃은 관찰하기가 어려운 꽃이다. 물속에서 피기에 근접해 관찰하기가 어렵고, 잎이 커서 바람이 없는 찰나를 잡아 사진 찍기도 힘들다. 꽃은 존재만으로도 맑아서 딱 맞는 색으로 표현하기가 쉽지 않고, 이파리는 커서 색을 입히는 일이 버겁다.

조금 칠하고 나면 마음에 들지 않아 묻어두었다가 다시 꺼내어 입히기를 3년쯤. 그쯤 되면 종이는 물감을 먹지 않는다.

꽃을 그린다는 건 마냥 행복하지 않다. 내 마음처럼 수월하게 뚝딱 되면 좋으련만 마음에 차지 않는 그림이 나오기가 다반사다. 그래도 버릴 수가 없어서 묻어뒀다 다시 꺼내고, 또 다시 덧칠하는 내 인생 같다.

물안개 피는 공원에 연꽃 피는 계절이 되면
꿈같은 꽃은 금세 지나고
연잎만 오래 남아
노을을 담았다
눈물을 담았다.

여름바람 무심히 지나가면
너도나도 무겁게 담았던 걱정을 차례로 쏟고
물보다 더 푸른 물결로 흔들린다.

마음이 힘든 날 연꽃을 보러 간다.
가는 길에 시름을 조금씩 털어낸다.
연꽃은 너무 짧다.
비가 지나가면 꽃은 금세 녹아 시들어버리고
푸른 연잎만 무성하게 물결 끝까지 출렁댄다.

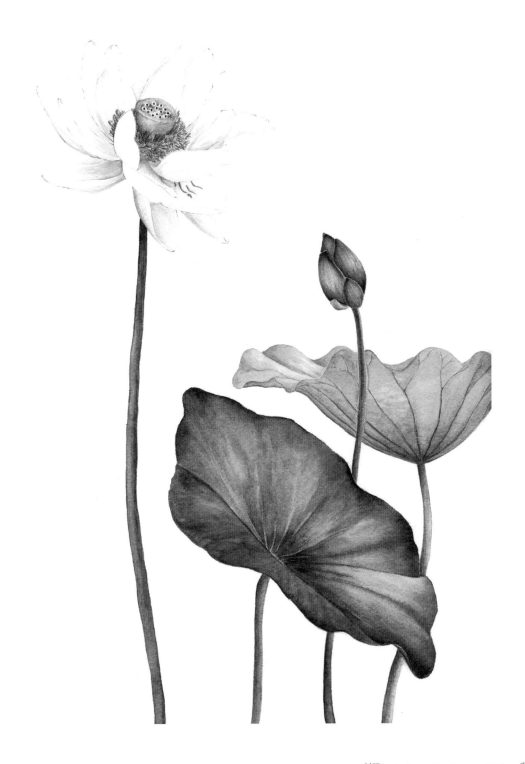

연꽃(*Nelumbo nucifera* Gaertn), 수련과 121

산골 마을에서 태어나 동네 구석구석을 뛰놀며 자랐다. 어릴 적 호주머니 속에서 조물조물 가지고 놀았다는 청개구리를 이제는 무서워한다. 뛰어놀다가 가끔 심심해지면 대문 앞에 앉아 흙 그림을 그렸다. 어릴 적 읽었던 그림책이 내내 좋아서 그림책 작가가 되는 꿈을 가지고 있다.

다정한
식물일기

임·영·미

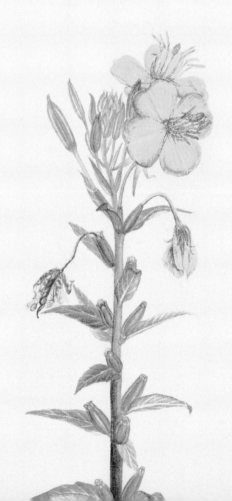

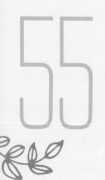

55 메밀

Fagopyrum esculentum Moench
마디풀과

초등학교 3학년 여름방학으로 기억된다. 여름방학 동안 한 가지 식물을 기르며 관찰일지를 작성하는 숙제가 있었다. 7월인 그 시기에 씨를 뿌려 열매까지 얻을 수 있는 작물이 있는지 부모님께 질문했다. 그 답으로 처음 보게 된 메밀씨앗이 내 손 안에 들어왔다.

커다란 대문을 지탱하던 기둥 옆 구석자리에 손바닥만큼 작은 밭이 만들어졌다. 척박한 땅에서도 뿌리내리는 메밀이라 자랄 수 있었다는 걸 그때는 미처 알지 못했기에, 운 좋은 선택이었다.

방학 첫날 메밀은 내 작은 텃밭에 심겨졌다. 며칠째 싹이 나오길 기다리며 기둥 앞에 앉아 흙 그림을 그리며 시간을 보냈다. 그림일기장으로 만든 관찰일지에 며칠째 소식 없는 메밀을 탓하며 모래알 몇 개를 그려 넣어 본다. 아무런 변화가 없다고 정직하게 쓰고 그 다음날도 또 다음날도 똑같은 내용을 반복했다.

기다림에 지칠 무렵 메밀은 땅위로 동그란 잎 두 장을 내어보인다. 지루했던 시간도 잊고, 그릴 것이 생겨난 것에 마냥 반가운 마음뿐이다. 메밀은 연둣빛 여린 싹 깊은 곳에 아무도 모르게 붉은 기운을 숨겨두었나 보다. 잎을 키워가는 동시에 메밀은 점점 붉은 줄기를 자랑한다.

날은 점점 더워지고 개학은 그사이 며칠 남지 않았다. 시들해졌던 관찰일지를 꺼내 다시 시작하는 마음으로 숙제를 마무리한다. 신기한 건 그림은 그릴 때마다 다른 점을 표현할 수 있는데, 글로 작은 변화를 기록하기란 너무 어려웠다는 점이다. 그래서 나는 믿는다. 때론 한 장의 그림이 장황한 글보다 큰 힘을 가지고 있다는 것을.

개학날이 지나고 나서야 기다리던 하얀 메밀꽃이 피었다. 첫사랑을 만난 듯 설렘을 느끼며 어여쁜 메밀꽃 그림을 그렸다. 더 이상 숙제가 아니었던 그날. 아마도 그날이 내 식물일기의 시작인 것 같다.

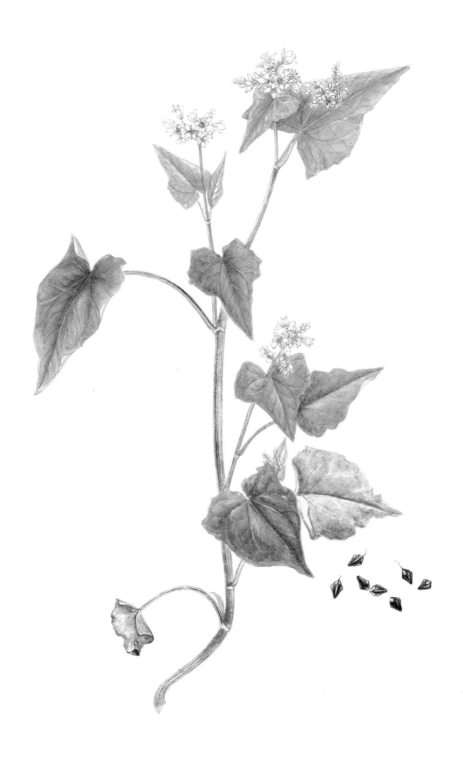

메밀(*Fagopyrum esculentum* Moench), 마디풀과　125

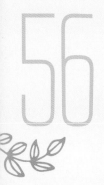

56 큰달맞이꽃
Oenothera erythrosepala Borbás
바늘꽃과

달이 환하게 뜬 날, 달빛처럼 노란 달맞이꽃을 보며 산책을 한다. 낮 동안 침묵하던 꽃봉오리 속에서 달이 뜨면 일제히 또 하나의 달이 뜨는 것이다. 어쩜 달에게도 이처럼 향기가 있지 않을까. 달맞이꽃 진한 향기를 맡으며 상상해보곤 한다.

시를 즐겨 읽던 고등학교 시절엔 시집 사이에 직접 만든 책갈피가 수북했다.

달맞이꽃, 들국화, 단풍잎, 은행잎, 미루나무 잎사귀들. 그중 매년 쌓여가는 단풍잎이나 은행잎은 너무 많아서 가끔 버리고 정리를 해야만 했다. 달맞이꽃잎은 글씨가 비쳐 보일 정도의 얇은 두께다. 책갈피 성공 확률이 낮아 소중히 간직되었던 기억이 있다.

고3의 달맞이꽃 책갈피 만들기 과정은 이러하다. 열대야가 극성인 밤 12시. 야간 자습을 끝내고 지친 걸음으로 집으로 가다가 나만의 가로등처럼 불을 밝혀주는 마음 가는 달맞이꽃을 골라 채집한다. 조심조심 두꺼운 책 사이에 꽃을 고이 끼워둔다. 그 존재를 까먹고 한참 시간을 보낸다.

눈이 내릴 즈음, 겨울이 와서 더는 꽃이 없을 것 같은 세상에 책을 펼친다. 잘 마른 달맞이꽃의 얇은 꽃잎이 상하지 않게 조심스레 종이에서 떼어낸다. 꽃잎이 손코팅지 위에 예쁘게 자리 잡게 한다. 잡지에서 오려낸 제각각의 모음, 자음을 핀셋을 이용해 어울리게 배치한다. 가위로 예쁘게 오려내고 펀치로 상단에 구멍을 내어 가는 리본을 묶어준다. 마지막으로 친구에게 보내는 편지와 책 사이에 끼워 넣는다.

달맞이꽃 책갈피는 합격 소식을 고대하던 친구에게 전달되어 지친 마음까지 녹여줄 것 같았다.

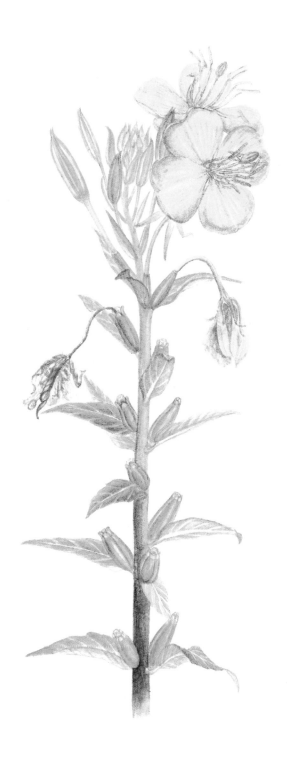

큰달맞이꽃(*Oenothera erythrosepala* Borbás), 바늘꽃과　127

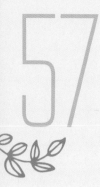

57 이질풀
Geranium thunbergii Siebold & Zucc.
쥐손이풀과

겨울 아파트 화단을 초록으로 지켜온 수호초 사이로 둥글고 여린 잎사귀가 보인다. 이게 뭘까? 궁금해 오며 가며 지켜보던 어느 날, 진분홍 꽃이 피더니 샹들리에 모양의 씨앗주머니가 맺혔다. '이질풀 너였구나.' 반가운 마음과 궁금함이 커진다. 습기가 있는 산과 물가에 자라는 이질풀이 어떻게 아파트 화단까지 날아들었을까? 그렇게 이질풀은 매년 그 자리에서 피고 지고 이제는 제법 식구를 늘려 화단 한자리를 차지하고 있다.

이질풀은 이질과 설사에 약효가 있어 붙여진 이름이라고 한다. 이질은 세균성 질환으로 설사가 심한 경우에 목숨을 잃기도 하는 전염병이다. 지금은 병원에서 항생제 처방만으로도 금방 좋아질 수 있는 병이지만 그 옛날 사람들에게는 목숨을 앗아가는 무서운 병이었음이 분명하다. 그런 고마운 풀이기에 풀이름에도 병명을 담아서 기억하고자 했던 것이다.

우리 산천에는 이질풀처럼 약효가 뛰어난 풀들이 지천에 있다. 우리의 지혜로운 선조들은 그 풀들을 이용해 병을 고치며 들풀처럼 강인하게 살아온 것이다. 근래에 몸이 골골해져서인지 약용 식물 공부에 대한 욕심이 다시금 샘솟는다.

오늘도 화단을 지나치다가 이질풀 꽃과 눈인사를 한다. 빽빽한 수호초 사이에 피어나지 않았더라면, 벌써 관리사무실 직원의 손에 뽑혀버렸을 게 분명하다. 이질풀의 생존 지혜를 보며 다시 한 번 감탄하게 된다.

이질풀(*Geranium thunbergii* Siebold & Zucc.), 쥐손이풀과　129

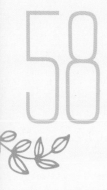

58 토끼풀

Trifolium repens L.
콩과

토끼가 잘 먹어서 토끼풀이란 이름이 지어졌다고
한다. 경험을 바탕으로 지어진 이름을 만나게 되면 풀이름이 나를 이야
기 속으로 이끌곤 한다.

오늘도 토끼풀 앞에 앉아서 생각에 빠진다. 이름을 지어주었을 사람들
을 생각하며 그들이 인상 깊게 본 것은 무엇이기에 풀이름에 토끼를 넣
었는지 궁금해한다. 어떤 토끼들이었을까? 토끼는 토끼풀과 어떻게 만
나게 된 것일까? 그사이 토끼와 토끼풀이 등장하는 이야기 한 편이 스쳐
간다.

내 인생의 토끼는 초등 6학년에 등장한다. 실과 교과서에 실린 토끼 기
르기 실습을 해야 한다며 아빠를 조르기 시작했다. 친구 집에서 천 원을
주고 두 마리의 아기 토끼를 사오고, 아빠는 나무로 토끼장을 뚝딱 만들
어주셨다.

토끼 먹이를 혼자서 담당하던 나는 중학생이 되면서 자연스레 토끼 키우
기 포기 선언을 하게 된다. 매일 한 자루 가득 풀을 베어 와도 40마리로
늘어난 토끼들을 배불리 먹일 수 없었기 때문이다. 토끼들은 새끼를 너
무 자주 낳는다. 그것도 여러 마리. 내 인생 토끼는 그렇게 1년 6개월이
라는 시간을 채우고 퇴장하고 만다.

토끼가 퇴장했지만 토끼풀은 여전히 아빠를 떠올리게 해주는 풀이다.
토끼가 늘어갈 때마다 토끼장을 넓혀주시던 솜씨 좋은 아빠와의 추억이
남아 있기 때문이다.

토끼풀(*Trifolium repens* L.), 콩과 131

59 약모밀

Houttuynia cordata Thunb.
삼백초과

약모밀 하얀 꽃을 보고 있으면 우리 엄마가 떠오른다. 올해 칠순이 되신 엄마는 40년 동안 당뇨병과 친구하며 살아오셨다. 병원도 없는 첩첩산중에 살며 당뇨병 진단을 처음 받았을 당시엔 병에 대한 지식이 없어 곧 죽을병이라 생각하셨단다. 그래서 젖먹이 막내를 초등학교까지라도 마치고 데려가시라고 하늘에 기도하셨단다.

아픈 엄마를 살리기 위해 아빠는 당뇨병에 좋다는 약용식물을 늘 재배해오셨는데, 약모밀은 그중 한 가지 약초다. 말린 약모밀을 물에 넣어 끓여 먹으면 인슐린 분비를 촉진해 혈당을 강화할 수 있다. 면역력이 약한 당뇨병 환자에게 몸을 튼튼히 해주는 약효도 가지고 있다. 폐허가 되었던 히로시마 원폭 피해 지역에서, 방사선 피해를 이겨내고 제일 먼저 돋아난 풀이 약모밀이다. 그 생존력이 가히 놀랄 만하다.

시골집 텃밭에 약모밀 꽃이 하얗게 핀 날, 너무 예뻐서 몇 포기 캐어다 그림을 그렸다. 그림이 완성된 후에도 약모밀은 화분에서 내내 잘 살았다.

눈물 많고 정 많은 천생 여자이지만, 우리 곁에 엄마로 있기 위해 하루하루 얼마나 더 강해져야만 하셨을까? 사람을 살리는 강한 풀, 약모밀은 그렇게 우리 엄마와 많이 닮아 보인다.

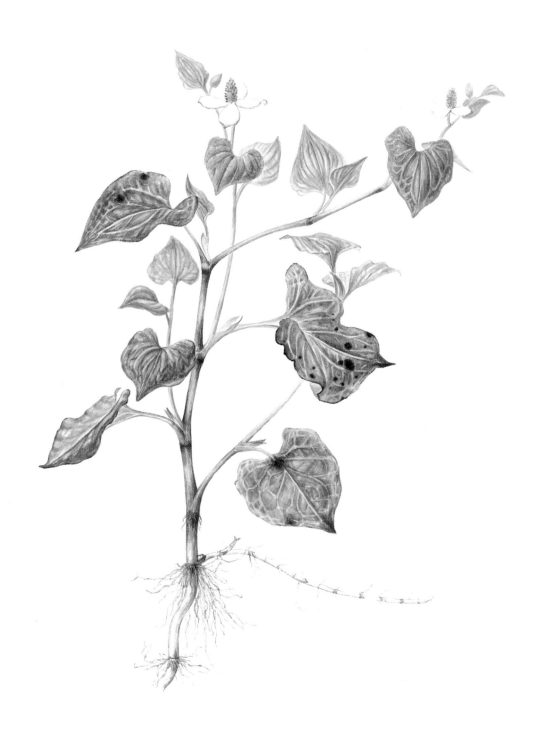

약모밀(*Houttuynia cordata* Thunb.), 삼백초과 133

강아지풀

Setaria viridis (L.) P.Beauv.
벼과

강아지를 키워본 사람은 알 것이다. 강아지풀 씨앗
이 여물어가며 끝이 축 늘어지면 모양새가 살랑살랑 흔드는 강아지 꼬리
처럼 보이고, 그 촉감 또한 강아지 꼬리를 쓰다듬는 것과 흡사한 느낌을
준다는 것을 말이다. 강아지에 대한 귀여운 이미지가 함께 떠오르기 때
문에 강아지풀도 귀엽게 느껴지는 건 당연한 이치일 것이다.

얼마 전 이웃집 일곱 살 꼬마가 유치원에 칫솔을 가져가면서 엄마에게
떼를 부렸다고 한다. 평소 집안에서 똥강아지로 사랑스럽게 불렸던 정씨
집안 꼬맹이는 칫솔에도 '정똥강아지'라고 써주길 고집했다고 한다. 놀
림을 당할까 염려되는 마음에 엄마는 주저했지만 꼬마는 결국 엄마를
이기고 말았다. 그리고 유치원에서는 여전히 희희낙락 잘 지내고 있다고
한다.

'정똥강아지' 칫솔 사진을 자랑하는 엄마의 눈은 그 순간 꼬마에 대한
사랑으로 하트가 뿅뿅 박혀 있었다. 그나저나 우리 집 똥강아지 두 마리
는 더운 날 학교에서 잘 지내고 있으려나?

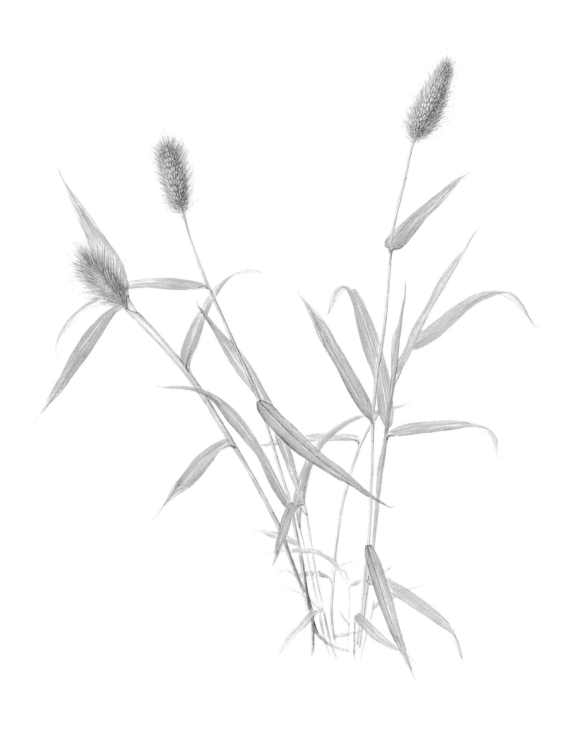

강아지풀(*Setaria viridis* (L.) P.Beauv.), 벼과 　135

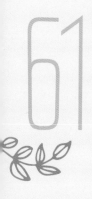

61

붉은토끼풀

Trifolium pratense L.
콩과

봄부터 늦여름까지 길게 꽃을 피우는 붉은토끼풀
인데도 도통 주변 가까이에서 보이지가 않았다. 개화 시기를 지나쳐 8월
마지막 주가 되었다. 결국 모델을 구하지 못한 붉은토끼풀 그림은 내년에
그려야겠다고 계획을 변경했는데 예정 없이 떠났던 강릉에서 극적인 만
남이 이루어졌다. 외래종인 붉은토끼풀은 얼씬도 하지 않을 것 같은 고
개를 몇 개를 넘어 하늘과 맞닿은 마을에서였다. 도로공사로 파헤쳐진
땅 위에 엄청난 무리의 붉은토끼풀이 자라고 있었다. 반가운 마음에 내
리던 비를 흠뻑 맞으며 여러 포기를 애써 옮겨 심었다. 그 정성이 허무하
게도 더위에 지친 꽃은 금방 시들어버렸고, 그림은 완성되지 않았다.
꽃은 사진을 보며 그려야 하나? 한탄하던 순간 집 근처 등산로에서 때늦
게 피어 있는 한 포기 붉은토끼풀을 발견했다. 다행히 지난번 실수를 교
훈 삼아 꽃이 시들지 않게 빠르게 그려냈다.
봄이 되어 집 근처를 둘러보니 여기저기에 붉은토끼풀들이 무리지어 자
라고 있다. 꽃은 늘 그 자리에 있었는데 알아보지 못한 내가 미안해져 만
날 때마다 친근하게 들여다보다가 정이 부쩍 많이 들었다.
갑자기 궁금해진다. 토끼는 토끼풀과 붉은토끼풀 중 어떤 것을 더 좋아
할까? 온몸에 털이 있는 붉은토끼풀이 입안에서 까슬까슬 간지럼을 태
우면, 웃음을 참지 못한 토끼가 커다란 앞니를 내놓고 크크 웃는 상상을
해본다.

붉은토끼풀(*Trifolium pratense* L.), 콩과 137

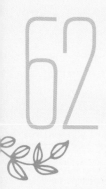

62 쑥갓

Glebionis coronaria (L.) Cass. ex Spach
국화과

쌈 채소의 꽃은 누군가의 기대도 기다림도 없이 피어났다 허무하게 져버린다. 그중 쑥갓 꽃의 야무진 미모는 출중하다. 쑥갓은 국화과에 속하는 채소로 원산지는 지중해 연안이다. 서양에서 쑥갓은 꽃이 아름다워 관상용으로 널리 재배되는 화초다. 한국, 중국, 일본 등의 일부 지역에서만 쑥갓을 식용채소로 사용하고 있는 것이다.

어린 시절 집안 텃밭에는 흔히 먹는 상추, 쑥갓, 부추가 매년 심어졌다. 그 옆 장독대 구석에는 엄마가 모아 둔 금이 가고, 이 나간 접시 무덤이 있었다. 그곳에서 자연스레 동생과 소꿉놀이를 하며 놀던 날들이 많았다.

소꿉놀이에 빠진 어린 여자아이에게 꽃밭 꽃송이들은 금지된 욕망의 대상이 된다. '저 꽃송이를 따다가 접시 위에 놓으면 얼마나 예쁠까?' 엄마에게 들켜 혼쭐이 났던 기억에 마음을 고쳐먹는다. 그러나 굵직한 꽃송이에 마음을 뺏긴 소녀에게 길가의 들꽃은 어딘가 마음에 차지 않는다. 이런 날 텃밭에 쑥갓 꽃이 피어 있다면 참으로 운이 좋은 날이다. 언제든 꺾을 수 있는 들꽃 같은 자유로움을 가지고 있지만, 화단에 핀 꽃처럼 어여뻐 보이는 꽃이니까.

엄마에겐 필요 없던 그 꽃은 내게 꼭 필요한 꽃이었다. 쑥갓꽃잎을 자세히 들여다보면 연노랑 위에 진노랑이 올라와 있다. 점점 진해지는 그 노란 꽃을 나는 사랑한다.

임영미

쑥갓(*Glebionis coronaria* (L.) Cass. ex Spach), 국화과 139

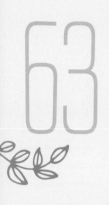

63 자운영

Astragalus sinicus L.
콩과

내가 사는 충남 아산에는 친환경 농업을 지향하는 농가들이 모여 사는 마을이 있다. 비료와 제초제 없이 농사를 지으니 땅이 살아나고 냇물까지 살려내 이제는 반딧불이가 서식하는 깨끗한 마을이다.

지역시민단체에서 마련한 반딧불이 탐사는 우리 가족의 소중한 추억이 됐다. 반딧불이가 달아나지 않게 달빛에만 의존해 가만가만 걷다 보면, 풀숲에서 불빛이 춤을 춘다. 어릴 적 보았던 신비로운 불빛을 내 아이에게도 보여줄 수 있는 이곳이 있어 참 다행이라 생각했다.

이곳에서는 봄이면 자운영도 찾아볼 수 있다. 자운영은 자연 비료가 되는 녹비식물로 모내기가 시작되기 전에 꽃을 피우고 씨앗을 맺는다. 그러나 모내기철이 예전보다 빨라지고 화학비료를 사용하면서 자운영을 키우는 논을 찾아보기란 쉽지 않은 일이 되어버렸다.

자운영 그림을 그리기 위해 논둑에서 꽃이 활짝 핀 자운영을 채집해왔다. 게으름을 피우다 채색을 완성하지 못하고 꽃이 시들어버렸다. 다음 해에 찾아갔더니 약속이나 한 것처럼 같은 자리에서 자운영이 환하게 맞이해준다.

앞으로도 많은 논들이 살아나, 자줏빛 구름을 닮은 이 꽃을 자주 만나고 싶다.

자운영(*Astragalus sinicus* L.), 콩과 141

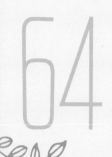

64 사철나무

Euonymus japonicus Thunb.
노박덩굴과

사철나무는 이른 봄 연초록의 새잎이 돋아나는 동시에 묵은잎을 서서히 떨어뜨린다. 많은 사람들이 이 순간을 알아차리지 못한다. 그래서 사철나무는 항상 변함없이 푸르기만 하다고 기억한다. 황백색의 꽃이 피어나는 순간도 역시 알아차리지 못한다. 6월이면 매년 앙증맞은 꽃이 피어나지만 관심 있게 바라보는 몇몇 이들에게 들킬 뿐이다.

팔십사 년을 살아오신 시어머님은 내가 사철나무를 그리는 동안, 사철나무에 꽃이 존재함을 처음 알게 되셨다 한다. 작은 꽃이 잘 보이지 않아서 호기심 가득한 눈으로 사철나무 가지를 최대한 가까이 들여다보셨다. 역시 잘 보이지 않는 모양이다. 곧바로 아리송한 표정을 지으시며 나뭇가지를 내려놓으신다. 아이 같은 그 표정이 재미있어 웃음이 났다.

사철나무 열매는 다행히도 눈에 잘 띄는 밝은 홍색이다. 초록색 잎사귀 사이로 홍색 열매를 달고 있는 모습은 먹이를 찾는 새들뿐 아니라 내게도 매력적으로 보인다. 10월경 열매가 붉어지면 사철나무 한 가지를 잘라 물꽂이를 해놓고 겨울눈을 함께 기다릴 수도 있다. 변함없는 예쁜 모습이 친구하기에 좋은 나무란 생각이 든다.

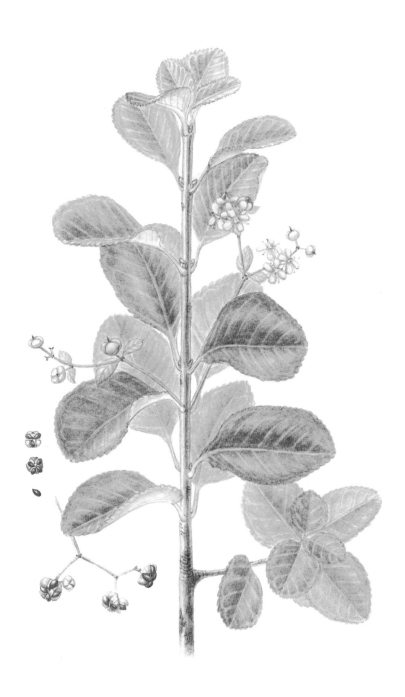

사철나무(*Euonymus japonicus* Thunb.), 노박덩굴과 143

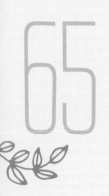

65

개망초

Erigeron annuus (L.) Pers.
국화과

개망초는 어디에서든 흔하게 만날 수 있다. 그림 속 개망초도 내가 살고 있는 아파트 단지 화단에서 채집했다. 멀리 가지 않아도 감상할 수 있는 예쁜 꽃이라서 좋아하는 꽃 중 하나다.

우리 집 아이들이 계란꽃이라 부르는 개망초는, 계란 비린내와는 정반대의 향긋한 풀 내음이 난다. 꽃보다는 잎과 줄기에서 더 많이 느껴진다. 머리를 아프게 하는 달콤한 향수는 좋아하지 않는다. 사는 동안 단 한 번도 향수를 사본 적이 없지만 개망초 향이 나는 향수라면 욕심이 날 것만 같다. 눈을 감고 맡아도 연둣빛이 절로 그려지는 맑은 풀냄새를 가지고 있다.

탁월한 향이 있어 수액까지도 맛있는 걸까. 예쁜 모습에 발걸음을 멈춰 점점 들여다보다가, 다닥다닥 진딧물을 보고 뒷걸음친다.

어릴 적 개망초를 따다가 소꿉놀이를 할 때는 진딧물을 본 기억이 왜 하나도 없는 걸까. 진딧물이 좋아하는 풀이란 걸 알고 난 후, 개망초를 볼 때면 이제 꽃보다 줄기를 먼저 확인하는 버릇이 생겼다. 어른이 되니 몰라도 될 것들을 너무 많이 알아버린 탓일까? 가까이 하기엔 너무 먼 당신, 개망초.

개망초(*Erigeron annuus* (L.) Pers.), 국화과　145

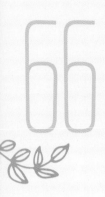

끈끈이대나물

Silene armeria L.
석죽과

진한 핑크빛으로 멀리서도 단번에 눈을 사로잡는다. 외래종 꽃이지만 화단에서 흔히 볼 수 있는 꽃이라 우리에게 친숙한 꽃이다. 가꾸지 않아도 잘 자라서 야생에서도 만나볼 수 있다. 화단에 한 포기라도 들여놓게 되면 그 다음 해에는 화단을 점령해버리는 엄청난 번식력을 가지고 있다. 그런 이유로 잘 가꿔진 화단에서는 가끔 퇴출도 당하지만 다음 해 봄이 되면 어김없이 네버엔딩 스토리를 가지고 싹이 올라온다.

고운 꽃과는 달리 이름에는 끈끈이라는 수식어가 붙는다. 영문으로는 'catchfly'라고 한다. 줄기 윗부분 마디 밑에는 끈끈한 갈색 띠가 만져진다. 영문 이름과 달리 파리를 잡기에는 영 부족해 보이는 끈끈이를 가지고 있다. 간혹 운이 좋으면 개미나 진딧물은 붙을 수 있을 것 같다는 생각을 하며 실망을 하기도 했다. 그런데 좀 더 생각해보니 벌레를 잡아둘 정도로 끈끈한 것보다는 불편함을 줘서 쫓아버리는 방법이 훨씬 효율적이란 생각이 들기도 한다.

그림 그리기 위해 화분에 심어 관찰하는 동안 갈색 띠 색깔이 점점 연해지더니 색깔뿐 아니라 접착력도 떨어지고 있다. 벌레가 없는 곳에서는 끈끈이를 퇴화시키는 것일까? 수동적으로만 보였던 식물이 역동적인 힘을 지닌 존재로 느껴진다. 어쩌면 식물에도 사람의 뇌처럼 생각하는 기관이 있는 건 아닌지. 식물의 신비로운 세계는 끝이 없으니 어쩌면 가능할지도 모르겠다.

끈끈이대나물(*Silene armeria* L.), 석죽과　147

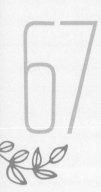

67 살갈퀴

Vicia angustifolia var. *segetilis* (Thuill.) K.Koch.
콩과

따뜻한 봄날이면 개미굴 앞에 쭈그려 앉아 개미들을 구경한다. 개미굴 앞 꼬마의 손은 마치 거인처럼 커다래진다. 장애물을 떨어뜨리고 조물주처럼 홍수와 지진도 가끔 일으킨다. 화가 난 마음도 슬픈 마음도 일사불란한 개미들과 시간을 보내면 그 크기가 점점 작아진다. 그래서 꼬마는 개미 보는 취미가 생겼다. 어른이 되어 길을 가다가도 개미 떼를 마주하면, 발걸음을 잠시 멈추게 된다.

내 친구 개미가 유독 좋아하는 풀이 있다. 턱잎에 꿀샘을 가지고 있는 살갈퀴라는 풀이다. 개미가 좋아하니 나도 살갈퀴가 좋다. 나비 같은 자줏빛 꽃도, 세 갈래로 갈라지는 덩굴손도 멋져 보인다.

아차! 살갈퀴 줄기 사이를 왔다 갔다 하는 개미들을 구경하다 보니 함께 산책 나온 남편을 잠시 잊고 있었다. 남편 재촉에 발걸음을 뗀다. 내 마음 다독여주는 남편이 개미보다 좋아졌기 때문에 어쩔 수 없는 노릇이다.

다시 봄이 되어 살갈퀴가 꿀샘을 만들 때가 되면, 남편 손잡고 찾아와 개미와 살갈퀴가 정답게 지내는 모습을 다시 보고 싶다.

임영미

살갈퀴(*Vicia angustifolia* var. *segetilis* (Thuill.) K.Koch.), 콩과

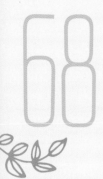

68 둥굴레

Polygonatum odoratum var. *pluriflorum* (Miq.) Ohwi
백합과

추운 날 몸을 녹여주는 구수한 둥굴레차는 둥굴레의 뿌리를 말려 차로 만든 것이다. 어릴 적부터 겨울이면 늘 먹고 자라서인지 둥굴레의 모든 걸 알고 있는 것만 같았다.

학교 실기실 창가에 친구가 둥굴레 화분을 키운 적이 있다. 이때 풀의 전체 모습과 한살이를 처음 보게 되었다. 연둣빛 맑은 꽃, 동글한 까만 열매, 섬세한 골이 수없이 패인 잎. 그 모든 것들이 생각보다 너무 아름다워서 매번 감탄을 하게 됐다. 비쩍 마른 뿌리만 보고 살았던 세월이 야속했다.

그림 속의 둥굴레는 시댁 뒤뜰에서 채집해 온 것이다. 누울 틈을 찾을 수 없게 빽빽이 심어져 있는 가운데 한 줄기를 캐왔다. 그림을 완성하고 나니 점점 둥굴레가 땅 쪽으로 눕는다. 산속에서 한가로이 올라온 둥굴레와 내 그림 속 둥굴레의 각도가 다른 이유를 그림을 다 그리고 나서야 알게 된 것이다. 그려봤기 때문에 알게 된 것이라 해야 정확한 표현일까? 친구들과 매일 붙어서 그림을 그릴 땐 몰랐던 중요한 것들이 지금은 눈에 들어온다. 경쟁하며 크지 않아도 내가 누릴 햇살 정도는 숲 안에 가득하다는 사실을 둥굴레를 보며 배우게 된다. 산속 둥굴레처럼 땅과 가까운 각도로 천천히 성장하고 싶다.

둥굴레(*Polygonatum odoratum* var. *pluriflorum* (Miq.) Ohwi), 백합과 151

돌콩

Glycine soja Siebold & Zucc.
콩과

풀숲에서 작은 콩 꼬투리를 발견했다. 조심스레 잡고 열어 보니 까맣게 익은 콩 세 쪽이 사이좋게 들어 있다. 실수로 떨어뜨리면 영영 잃어 버려 슬퍼질 것만 같은 작은 크기다. 이 귀엽고 작은 콩을 돌콩이라 하는데, 밭에서 재배하는 모든 콩들의 기원이 된다.

콩밥을 지어 먹을 수 있다 해서 손 안에 욕심껏 콩을 모으다 보니 시작한 걸 금세 후회하게 된다. 우리 식구 한 끼 먹을 만큼 콩을 모으려면 온 동네를 샅샅이 뒤져야 가능하단 계산이 섰기 때문이다.

콩의 원산지는 만주와 한반도라고 한다. 그 명성에 걸맞게 많은 종류의 야생 콩이 우리 땅에서 자라고 있다. 그러나 우리가 먹는 콩의 95퍼센트는 수입된 콩이라고 한다. 우리 집 밥상에 자주 올리던 콩나물이나 두부도 대부분 유전자 조작된 콩으로 만들어졌을 가능성이 높다.

도시에서만의 문제가 아니다. 농사를 짓는 시골에서조차 토종 콩은 쉽게 찾아볼 수 없다. 친정집에서 받아둔 씨앗을 심었다가 작물이 제대로 크지 않아 올해 농사를 망쳤다는 이야기를 듣게 된다. 이러한 일이 반복되면 농부는 종자회사에서 돈을 내고 종자를 구입하게 된다. 다음세대를 장담할 수 없는 씨앗. 한 세대 이상 생명 연장이 되지 않게 유전자 조작을 해둔 종자를 사서 그 한 해를 가까스로 넘기길 반복한다. 결국 유전자 조작 기술을 가진 종자회사에 대한 의존도는 높아질 것이다.

콩의 원산지에서 유전자 조작까지 된 수입 콩을 먹고 있는 우리의 신세가 처량해진다. 크기가 조금 작아서, 또는 벌레에 취약해서 생산량이 줄어든다 해도 대를 이어 물려주는 것이 가능한 종자의 귀중함이 느껴진다.

그런 생각 끝에 돌콩 앞에 서니 이처럼 작은 것들이 아름다워 보이는 건 왜일까?

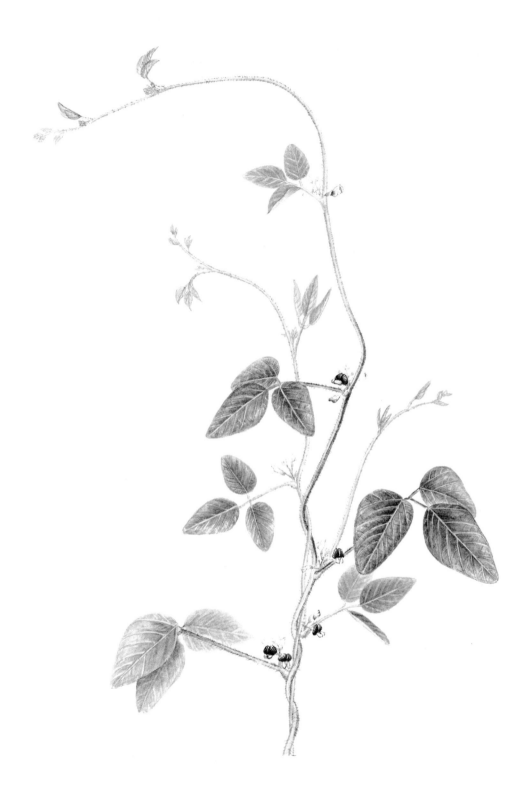

돌콩(*Glycine soja* Siebold & Zucc.), 콩과

70 반하

Pinellia ternata (Thunb.) Breitenb.
천남성과

매일 걷던 산책길인데 오늘은 논둑에서 색다른 것이 보인다. 낯선 발걸음에 겁 많은 요정들이 풀숲에 숨어들었다. 그러나 호기심 많은 이 요정들은 궁금함을 참지 못하고 빠끔 고개를 들고 주위를 살피고 있다. 내가 만난 반하의 첫인상은 이러하다.

반하는 여름의 반 또는 여름의 한가운데라는 의미의 한자명에서 유래한다. 여름이 반 정도 지나갈 때 뿌리를 캐어 약재로 이용되었기 때문에 붙여진 이름이다. 운치 있는 이름을 듣고 다시 한 번 이 풀에 반하게 됐다.

덩이뿌리째 캐어온 반하는 그림을 그린 후 화분 안에서 바로 시들어버렸다. 그사이 산책길 반하들도 제초제 습격에 전멸당하고 말았다. 그렇게 반하를 잊고 지내던 어느 날, 아이비 꺾꽂이를 하고 물을 듬뿍 주었더니 화분에서 다시 반하 싹이 올라왔다. 다시 살아난 반하는 더욱 튼튼하게 자라 꽃이 피었다. 줄기에는 다음 생을 연장시켜줄 살눈을 크게 달고 있다. 다시 만난 반하는 아마도 우리 집에서 오래오래 살 운명인가 보다.

154

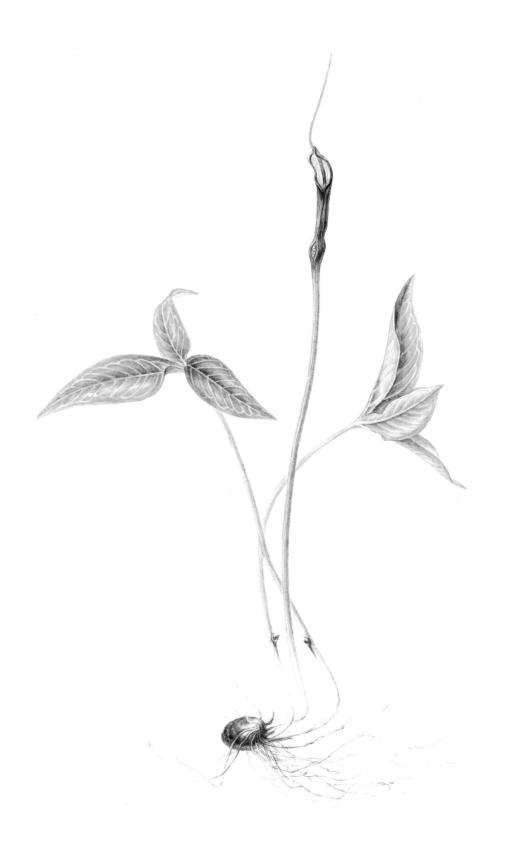

반하(*Pinellia ternata* (Thunb.) Breitenb.), 천남성과 155

'숲지기'란 말이 좋아 사람들과 숲을 나누며 산다. 말간 목숨들이 들려주는 이야기를 보여주고 싶어 그림을 그린다. 꽃들이 가장 빛나는 순간을, 벌레에게 온몸 내어준 이파리의 인내를, 꽃보다 아름다운 씨앗의 기쁨을, 어둠 속에서 물을 길어 올리는 뿌리의 애씀을 짧은 붓으로 가난한 화첩에 옮겨 적고 있다.

그대가 지나쳐간
풀꽃 이야기

전·정·일

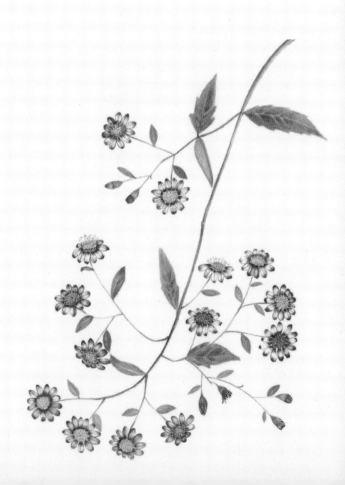

큰여우콩

Rhynchosia acuminatifolia Makino
콩과

가을 숲길을 걷다가 까만 눈동자와 눈이 마주친다. 꽃신 닮은 콩깍지 열고 처음 세상과 마주한 까만 눈동자들, '큰여우콩'이다.

여우와 관련해 전해져오는 많은 이야기들이 있다. 이야기 속 여우들은 대부분 아홉 개의 꼬리가 있고, 변신술에 능하다. 신비한 힘이 있는 구슬을 지니고 있으며, 사람이 되고 싶어서 사람을 홀리고 사랑에 속기도 한다. 이야기의 끝은 언제나 나쁜 여우의 죽음이거나 착한 여우 중에도 사람이 되려고 온갖 풍상을 참고 지내다가 마지막 날에 인간의 꾐에 넘어가 뜻을 이루지 못하는 슬픈 이야기들이다. 전설 속에서도 이기적인 사람들이 바로 우리다.

사람이 키우지 않으면서 많은 이야기가 남아 있는 걸 보면 예전에는 여우가 흔했던 모양이다. 지금은 귀하신 몸이 되어 야생에서 보기 힘든 그리운 여우.

여우, 꽃신, 콩깍지, 넝쿨. 큰여우콩을 보면 다정한 우리말이 떠오른다. 다정한 말들처럼 식물체도 예쁘다. 노란 꽃들이 고물고물 피었다 지고 나면 작은 콩들이 조롱조롱 열린다. 초록으로 여름을 지낸 풋콩들은 가을이면 여우가 둔갑을 하듯 붉은 자줏빛으로 변한다. 잘 익은 콩이 떠날 때가 되면 꼬투리가 열리고 여우 눈처럼 까만 콩알들이 고개를 내민다. 큰여우콩이 가장 아름다운 시절이다.

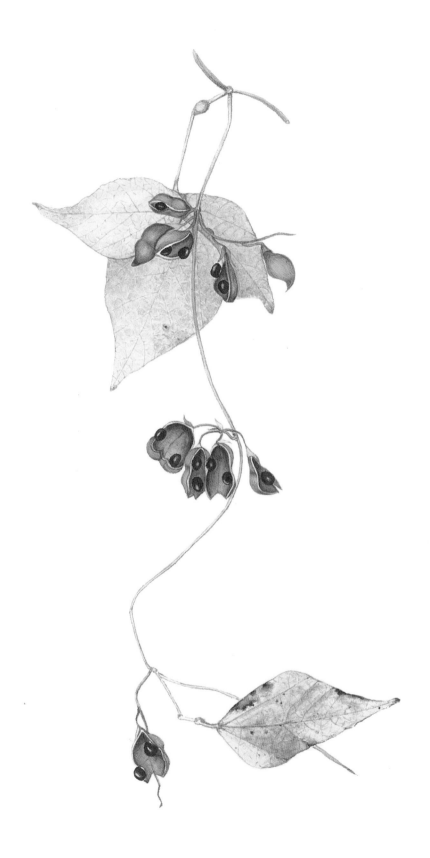

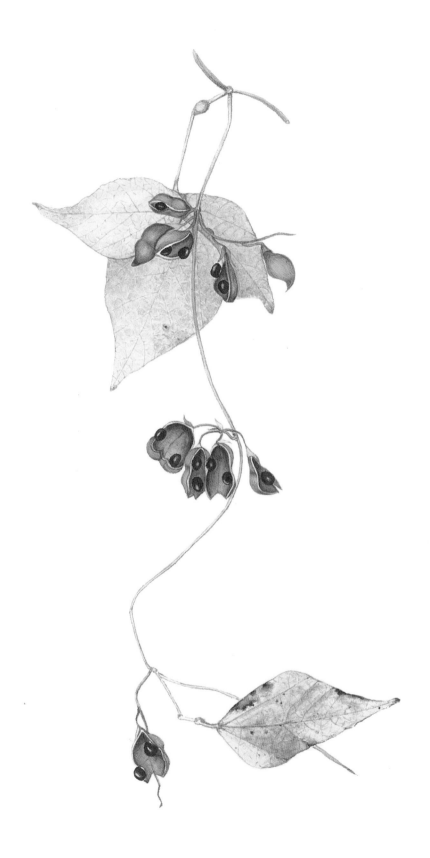

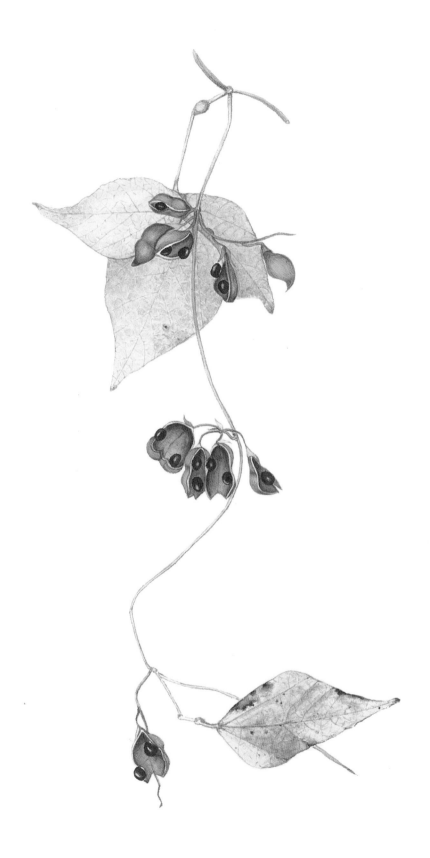

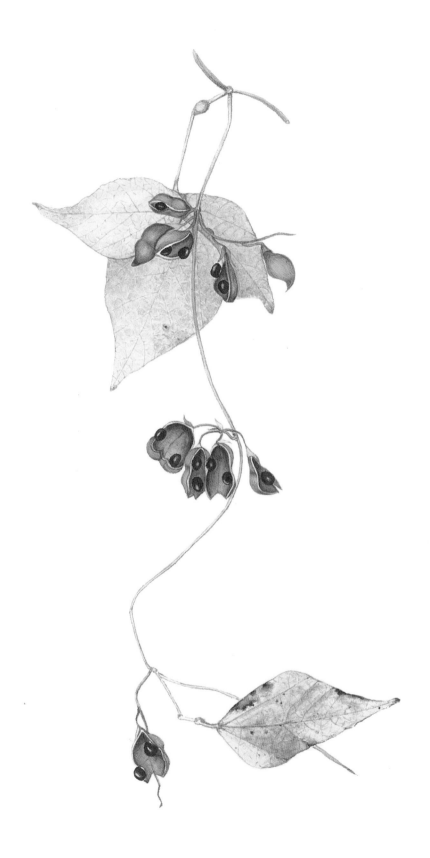

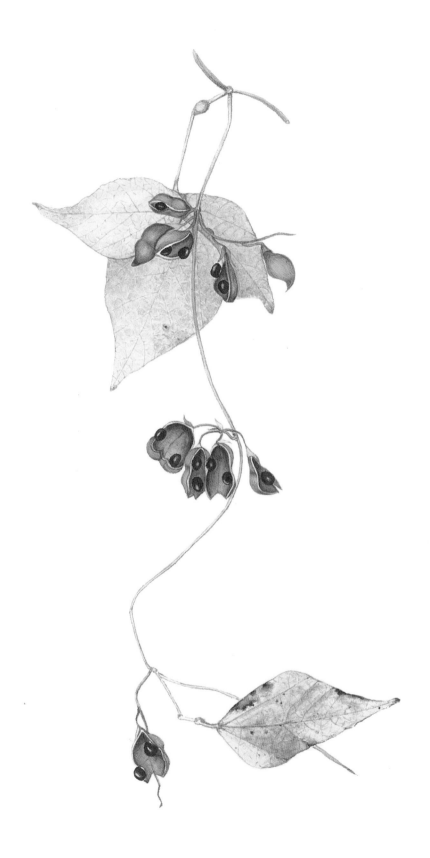

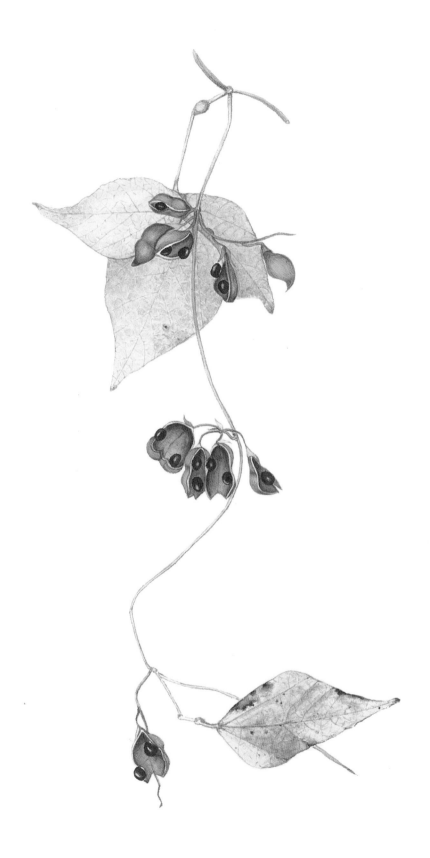

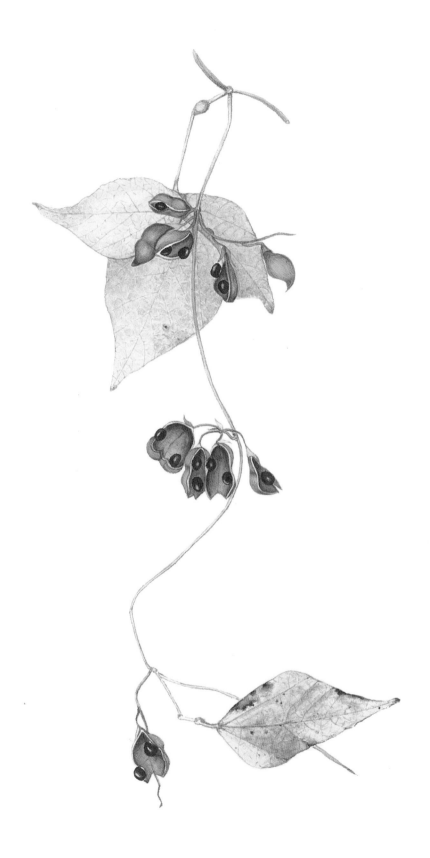

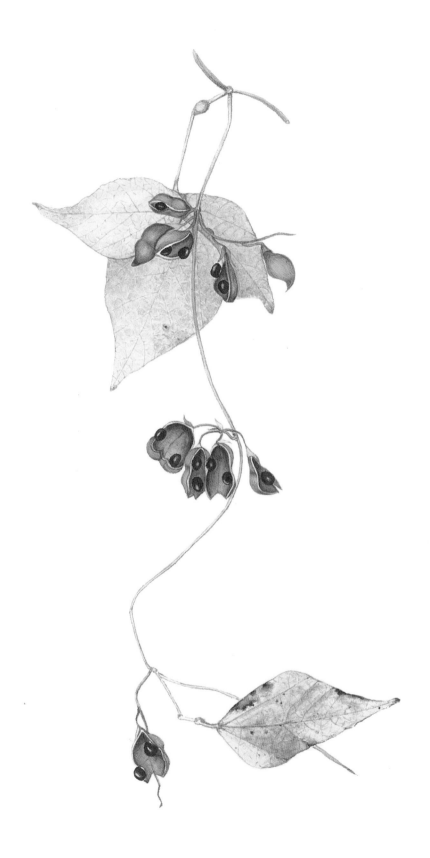

전
정
일

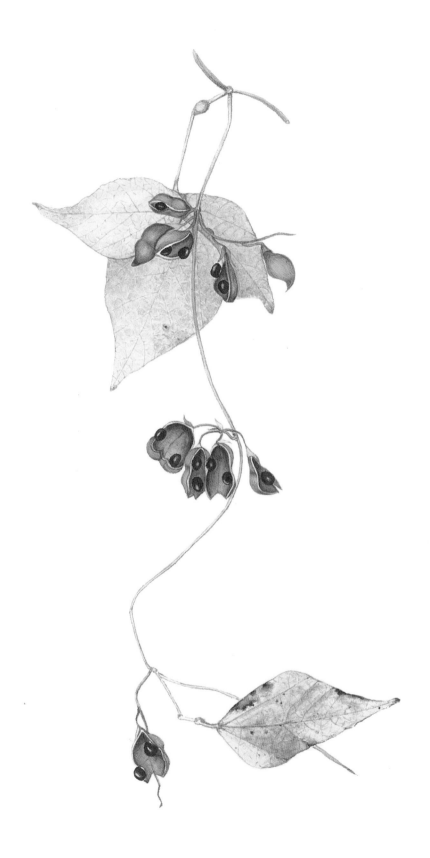

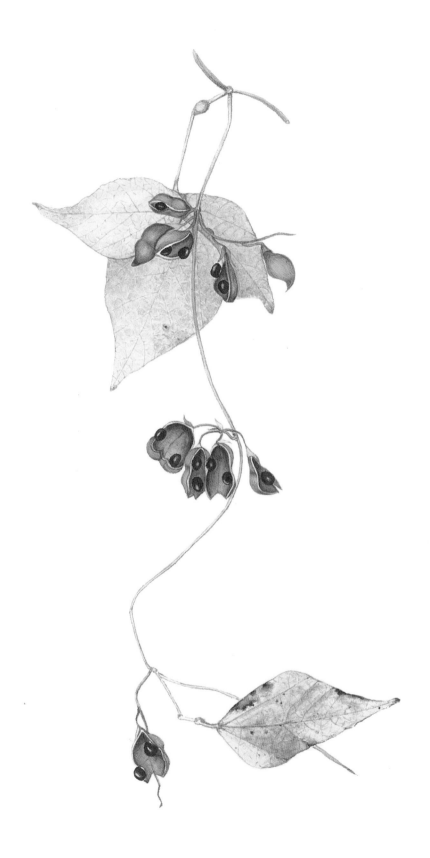

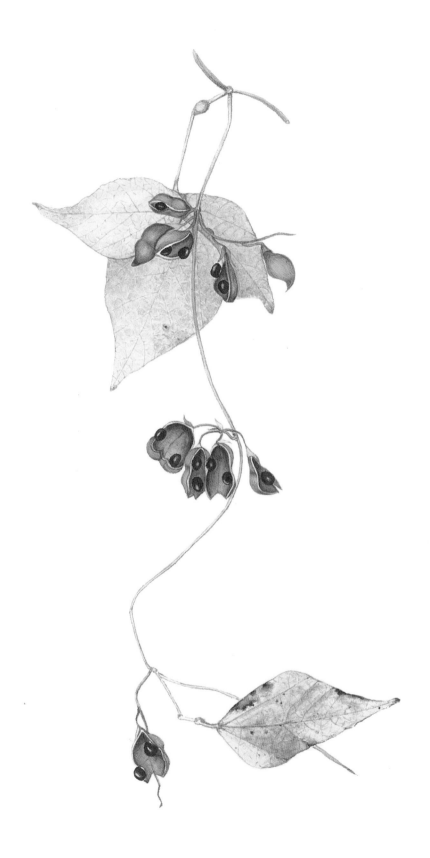

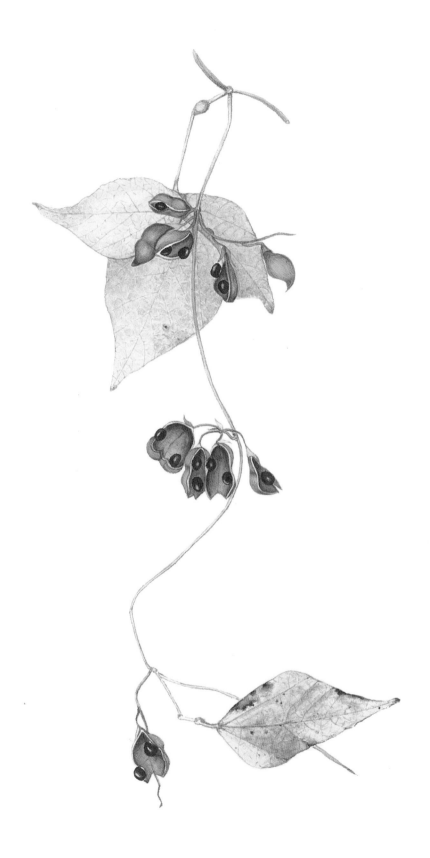

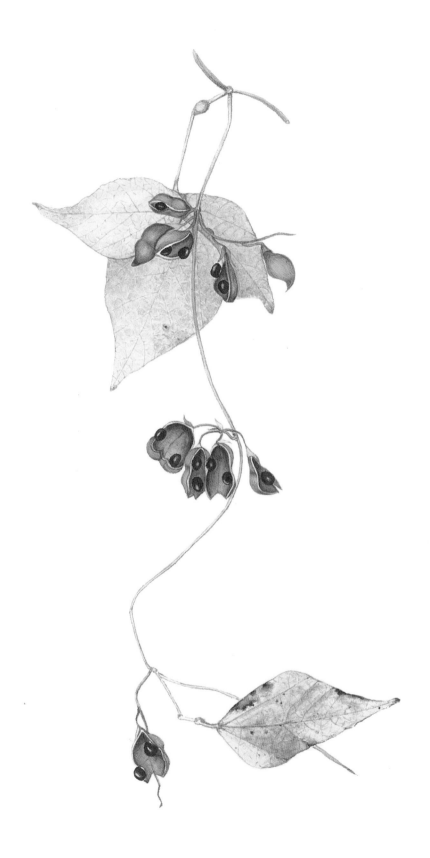

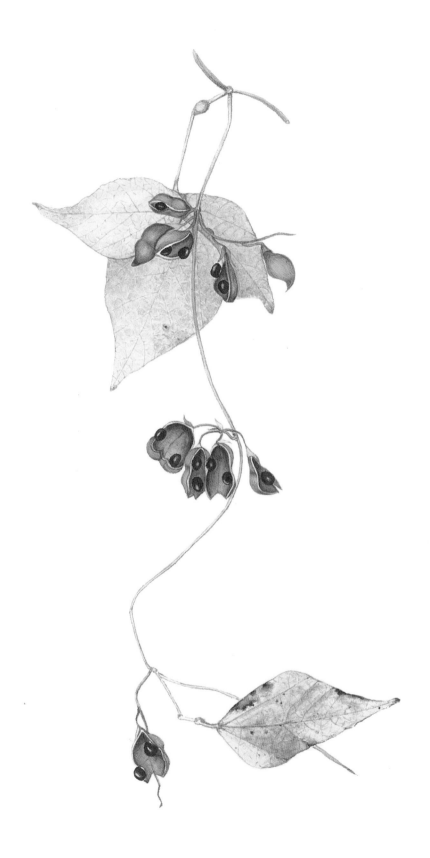

큰여우콩(*Rhynchosia acuminatifolia* Makino), 콩과 159

72

댕댕이덩굴

Cocculus trilobus (Thunb.) DC.
방기과

"엄마, 울타리에 작은 포도가 열렸어!" 여섯 살 추석 무렵, 엄마 따라 간 외할머니 집 탱자울타리에서 처음 본 작은 포도송이들. 댕댕이덩굴 열매와의 첫 만남이 아직도 눈에 선하다. 대청마루에 앉아 있던 엄마 손을 끌고 탱자 울타리로 가서 포도를 따 달라고 떼쓰던 나, 그리고 그런 나를 보며 환하게 웃으시던 엄마. 작은 두 손에 수북하던 청보랏빛 열매들. 내가 기억하는 젊은 엄마 얼굴은 언제나 댕댕이덩굴 열매와 함께 떠오른다.

두 해 전 생일, 자잘한 넝쿨로 야무지게 엮은 바구니 두 개를 선물받았다. 처음 보는 바구니 재료가 궁금해 친구에게 물었더니 마을 할머니께서 댕댕이덩굴로 만든 바구니란다. 눈이 어두워진 할머니의 마지막 작품이 내가 받은 선물이었다. 잘 쓰다가 가치를 아는 누군가에게 물려주려고 행여 바구니에 물이 닿을 새라 고운 것만 담아둔다.

댕댕이덩굴 꽃은 작은 연둣빛이다. 꽃이 작아 피는지 지는지 잘 보이지도 않다가 가을이 되어 송알송알 달린 작은 열매들이 포도 빛깔로 익을 때 눈에 쏘옥 들어온다. '댕댕'은 '단단하다'는 말이다. 물자가 귀하던 시절, 단단한 넝쿨은 쓰임새가 많았다. 단단한 줄기는 물건을 묶거나 댕댕이바구니를 만들었는데 댕댕이덩굴로 만든 바구니는 가볍고 질겨서 지금도 귀한 대접을 받는다. 줄기와 뿌리는 약으로 쓰이고 넉넉한 열매는 새들의 맛난 먹이가 되니 보살님이 따로 없다. 댕댕이덩굴은 이 땅 어느 곳에서나 흔하게 자라는 친근한 이웃 같은 식물이다.

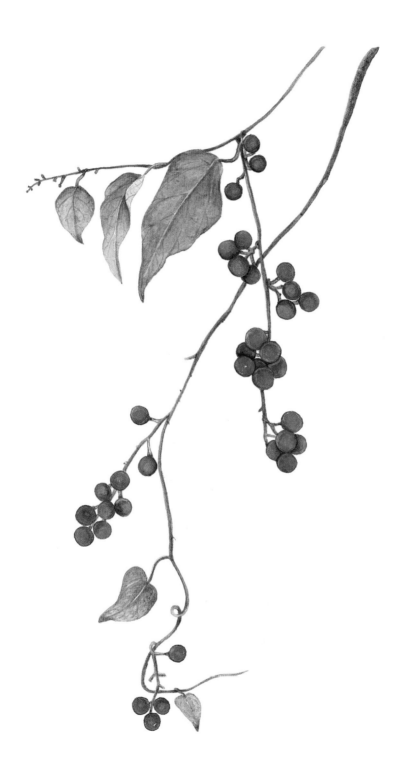

댕댕이덩굴(*Cocculus trilobus* (Thunb.) DC.), 방기과 161

73

왜박주가리

Tylophora floribunda Miq
박주가리과

햇살이 화살로 꽂히는 8월, 길도 없는 덤불숲을 헤치고 지나가는데 얼핏 자줏빛이 스쳐간다. 가던 길 멈추고 살펴보니 가녀린 넝쿨에 작은 별들이 출렁댄다. 왜박주가리다. 나도 모르게 탄성이 터져나오고 함께 가던 일행들 눈도 커졌다. 모기떼와 흐르는 땀으로 지쳐가던 몸이 위로받는 순간이다.

숲을, 자연을 나누는 일이 직업인 나는 꽤 오랫동안 이곳저곳을 누비고 다녔다. 계절마다 피는 꽃을 쫓아서 다니기도 하고, 일의 연장인 식물 조사를 다니기도 한다. 왜박주가리를 만난 것은 식물 조사를 나선 길목에서다. 민주지산 아랫마을 숲을 조사하다 도감에서만 봤던 왜박주가리를 만났다.

주변을 돌아보면 다정한 식물들이 넘쳐나는데 나는 왜 친절하지도 않은 왜박주가리를 그리고 싶었을까? 군이 이유를 대자면 담아 놓지 않으면 언젠가 사라져버릴 것 같아서, 이런 식물도 있다고, 귀여운 이름도 있고 예쁜 꽃도 핀다고, 우리가 알고 지켜주지 않으면 별이 피었다 시들어도 모를 거라고….

돋보기를 들고 새끼손톱보다 작은 꽃송이와 채송화 씨앗보다 작은 암술과 수술을 들여다본다. 넝쿨을 그리고 이파리를 그리고 자줏빛 별들을 피워낸다.

8월 아무 날 아무 시, 내 화첩에 어렵사리 자줏빛 꽃별이 떴다. 세밀화가여서 가슴 벅찬 시간이다.

박주가리는 박조가리가 변한 순우리말이다. 박주가리 씨앗주머니가 익어 양쪽으로 벌어진 모습이 반으로 쪼개진 바가지를 닮아 붙여진 이름이다. 왜박주가리는 박주가리 가족 중 꽃도 씨앗주머니도 작아서 붙여진 이름이다. 식물도 작지만 흔하게 볼 수 있는 식물은 더더욱 아니다. 산림청에서 희귀식물로 지정해둔 귀하신 몸이기도 하다.

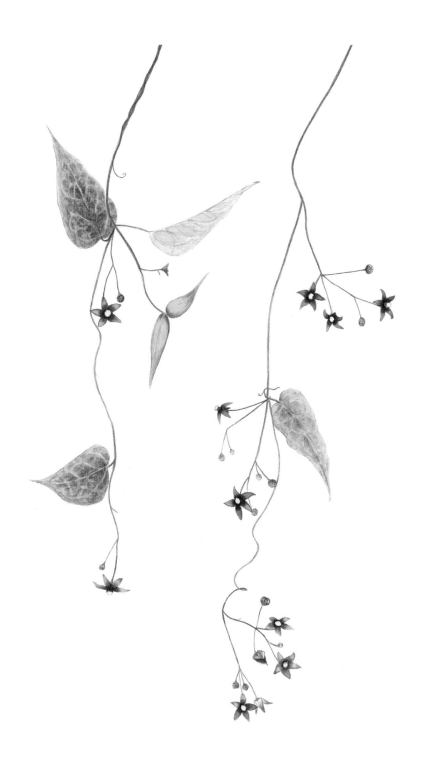

왜박주가리(*Tylophora floribunda* Miq), 박주가리과 163

참꽃마리

Trigonotis radicans var.(Maxim.) H. Hara
지치과

오래 되어 빛이 바랬지만 아끼는 다포가 있다. 귀퉁이에 작고 푸른 꽃 몇 송이, 내가 처음으로 수를 놓아 만든 다포다.

봄꽃 스러지고 젊은 숲이 초록으로 터져가는 초여름 아침, 바람결이 좋아 산책을 나섰다. 온통 초록들이 키재기하는 숲길에 비현실적으로 피어 있는 연연한 하늘빛 꽃송이들. 어린아이들이 해맑게 웃고 있는 표정으로 구김살이란 찾아볼 수 없이 재잘대듯 핀 꽃들. 이름도 모르던 그 꽃을 잊을세라 옥양목 천에 그려 수를 놓았다. 식물공부를 하기 몇 년 전 추억이다.

식물의 능력은 어디까지일까? 햇살 한줌 얻기 힘든 여름 숲, 그늘에 살아도 당당하다. 수줍거나 주눅 들지 않고 온 얼굴을 다 보여준다. 똑같은 햇살과 바람, 숲속 가족들과 함께 비를 마시며 흙 속에 뿌리내렸는데 저 빛깔은 도대체 어디에서 길어 올렸을까? 너무 짙어 무겁지 않게, 가벼워 들뜨지 않게, 적당히 연연하고 은은한 하늘빛. 참꽃마리가 결정한 선택은 옳았다.

자박자박 걸음마 떼는 아가 머리핀 위에 한 송이 올려주고, 첫 데이트 나가는 그녀 설레는 옷깃에 살포시 달아주고, 내 낡은 다포 위, 잘 우러난 찻잔 위에 한 송이 띄워주고 싶은 참꽃마리. 행복의 열쇠, 꽃말도 따스하다.

옹기 화분에 가득 심어 계절 타는 친구에게 선물하고 싶은 꽃이다.

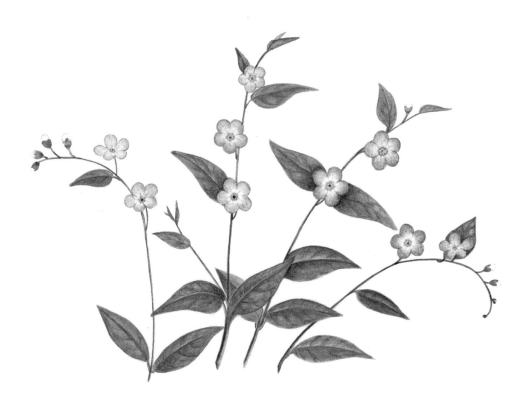

참꽃마리(*Trigonotis radicans* var.(Maxim.) H. Hara), 지치과 165

등심붓꽃

Sisyrinchium angustifolium Mill
붓꽃과

도청 잔디광장을 걸어가는데 잔디 사이사이 작은 꽃들이 촘촘하다 못해 빼곡하게 피어 있다. 참새가 방앗간을 어찌 지나리. 풀꽃 좋아하는 나는 또 그 자리에 주저앉는다. 등심붓꽃이다. 어라, 이 꽃들이 왜 여기에 피어 있지?

주변을 살펴보니 남쪽 동네에서 이사 온 가시나무와 동백나무들 여러 그루가 잔디밭을 울타리처럼 감싸고 있다. 도청을 짓고 조경을 할 때 남쪽에서 가져온 나무들을 따라왔을까? 잔디 사이에 살며 식구를 늘리느라 힘이 부쳤는지 키는 작아도 줄기는 탄탄하다. 사람의 보살핌을 받지 않고 스스로 자란 광장의 꽃들은 야무지기도 하지.

등심붓꽃 피는 계절이면 도청 광장 잔디밭에 앉아 꽃들과 수다를 떨었는데 이제는 소소한 기쁨도 사라져버렸다. 잔디밭은 다른 용도의 휴식공간으로 바뀌고 나의 작은 꽃밭도 흔적 없이 사라져버렸으니.

올 봄, 우리 집 베란다 화분에는 작은 등심붓꽃들이 넘치게 피고 졌다. 잘 익은 씨앗들을 봉투에 담아 여러 집에 시집도 보냈으니 나는 고운 추억을 다 여의지는 않았네. 내가 남겨 둔 난쟁이 그림 한 장과 씨앗 한 줌으로 남은 등심붓꽃!

등심붓꽃의 고향은 멀고 먼 북아메리카다. 관상용으로 들여온 꽃이 야생으로 퍼져나가 남부지방에 주로 핀다. 꽃이 맺혀 있는 모양이 작은 붓 모양이라 등심붓꽃이라 부른다.

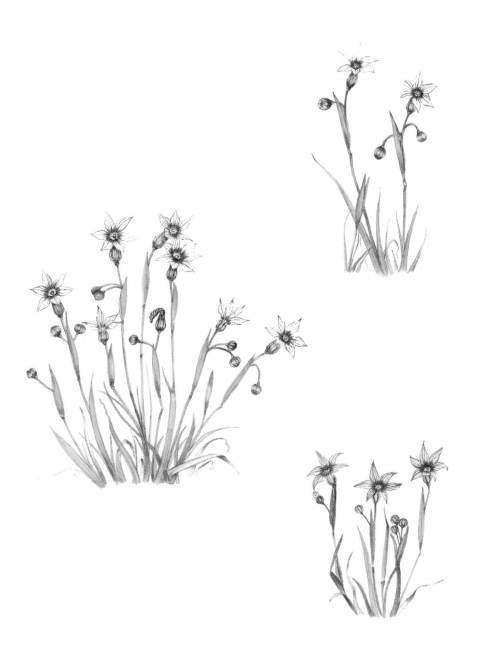

등심붓꽃(*Sisyrinchium angustifolium* Mill), 붓꽃과

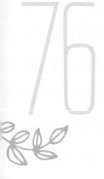

76

종덩굴

Clematis fusca Nakai ex Chung et al. var. *violacea Maxim.*
미나리아재비과

종이라는 단어를 발음하면 묘한 울림이 있다. 조금 길게 발음하면 내 안에서 소리가 울려나간다. 종이라는 우리말은 울림이 있어 좋다.

지난 6월, 식물조사를 하다 더위에 지쳐 사선대 공원으로 다리쉼을 하러 갔다. 사람 없는 안쪽 정자에 드러누워 쉴 양으로 걸어가다가 정자 뒤 절벽 아래 너울거리는 푸른 덩굴을 보았다. 다리쉼이고 뭐고 가까이 가 보니 종덩굴이 자줏빛 꽃들을 조랑조랑 달고 있네? 어여쁘기도 하지.

맨 처음 종을 만든 이는 아마 꽃을 보고 만들었을 거야. 종덩굴을 보고 만들었는데 아름다움과 소리의 공명이 딱 맞아떨어진 거야.

종덩굴 꽃은 영리하고 친절하다. 장마가 오기 쉬운 6월 꽃가루와 꿀이 빗줄기에 흘러내리지 않게 고개를 숙이고 핀다. 둥그런 꽃통은 태풍이 불어도 작은 곤충 몇 마리는 비를 피해 편안하게 쉴 만하다. 덩치 큰 호박벌이 와도 꽃잎을 열어 넉넉한 꽃과 꿀을 나누어주니 내 것을 먼저 나누어주고 갚음의 도리를 알게 하는 종덩굴, 오늘도 식물님께 그저 머리 조아린다.

자줏빛 종 한 송이만 달아도 고운 목걸이가 되겠다, 귀걸이가 되겠다. 요란한 알람 대신 잘랑잘랑 바람소리로 깨워달라고, 그대 방문에 걸어두고 픈 자줏빛 종덩굴.

종덩굴(*Clematis fusca* Nakai ex Chung et al. *var. violacea Maxim.*), 미나리아재비과

반디지치

Lithospermum zollingeri A. DC
지치과

순전히 내 주관적인 느낌이지만 연두, 초록이라고
말하면 싱싱하고 건강한 생명이 퍼드덕한다. 노랑, 빨강, 분홍, 주황을 생
각하면 밝고 따뜻하고 환하다. 보라, 하늘, 파랑, 남색은 왠지 오묘하며 또
깊고 서늘하다. 어느 빛으로 핀들 어여쁘지 않을까만은, 푸른빛 꽃을 만나
면 내 가슴도 서늘해진다.

숲길에서 반디지치 푸른 꽃을 처음 만나는 날도 그랬다. 작은 꽃송이가 품
고 있는 깊은 청자색 빛깔, 심연에서 길어 올린 흰 별 하나가 청자색 바다
에 눈부시게 떠 있던 모습. 가던 길 멈추고 쪼그려 앉아 해독하지 못하는
꽃의 언어를 그저 마음으로 듣던 날, 별빛은 어둠이 배경이 되어야 빛이
나지만 반디지치는 스스로 빛을 내며 피었다. 저 혼자 빛을 만드는 반딧불
이를 닮아 얻게 된 이름 반디지치다.
그대가 눈길 주지 않아도 온몸으로 우주를 밀어 올려 푸른 별 피우다 간
다. 잠시 땅 위에 내려와 반짝이다 간다.

반디지치는 풀밭이나 바닷가 모래땅을 좋아하는 키 작은 풀꽃이다. 염료
나 약재로 사용하지는 않지만 지치 가족 중 가장 깊은 빛깔을 지닌 꽃이
핀다. 반딧불이 닮은 꽃을 피워 반디지치, 바닷가 모래언덕에 살아 모래지
치, 몸집이 작은 개지치도 같은 지치 집안이다.

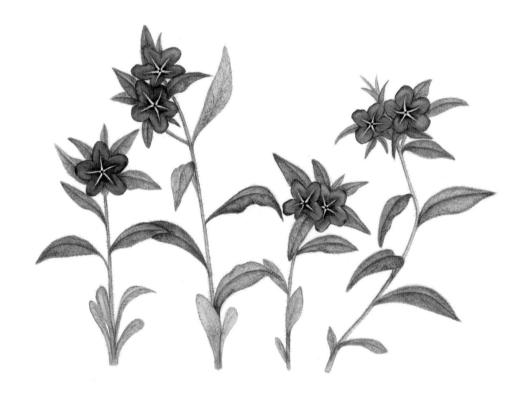

반디지치(*Lithospermum zollingeri* A. DC), 지치과　171

78 팥배나무

Sorbus alnifolia (Siebold Zucc.) C.Koch
장미과

화양연화花樣年華,
인생에서 가장 아름다운 한때는 언제일까?

우리 동네 정자 옆에는 잘생긴 팥배나무가 한 그루 있다. 봄이면 신부 부
케 같은 흰 꽃을 그득 피우고, 여름이면 정자에 깊은 그늘도 드리워주는
멋진 나무다. 가을 깊어 이파리들이 단풍 들면 팥배나무는 꽃보다 눈부
신 시절을 시작한다. 팥배나무의 화양연화花樣年華다. 새끼손톱만 하던 초
록 열매가 빨갛게 익는 그날이 바로 팥배나무의 가장 아름다운 한때다.
열매 맺는 시절을 위해 한 해를 수고로이 보낸 팥배나무의 가장 큰 미덕은
애지중지 기른 열매를 모두 생물들의 먹이로 내어준다는 것이다. 다람쥐와
청서는 잘 익은 열매부터 골라서 먹고, 직박구리, 어치, 박새, 딱새들은 열
매가 다 떨어질 때까지 제집 드나들듯 배를 채운다. 바람 불어 바닥에 떨어
진 열매는 나무를 오르지 못하는 작은 생명들의 차지이니 온갖 덕을 다 갖
춘 나무가 아닌가. 과학적으로 따져 보면 팥배나무 열매는 자손을 늘리기
위한 최고의 수단과 최적의 방법이라고 하겠지만 나는 계산된 진화보다는
베풀고 나누는 마음이라 말하고 싶다.

팥배나무 열매가 익으면 숲속은 새들의 노랫소리로 가득하다. 눈부시게 푸
른 가을 하늘 아래 꽃보다 고운 열매를, 열매 가릴 새라 그 곁에 사르르 물
드는 연한 단풍을 어찌 사랑하지 않으리.

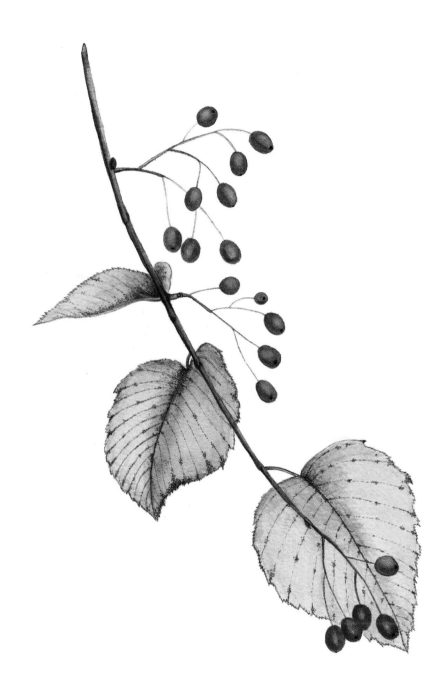

낙엽들

제일 먼저 돋았던 문열이 잎들이 여름이 채 끝나기도 전에 물이 들어 떨어진다. 식물이 낳은 첫 이파리, 처음으로 세상에 나와 온몸에 생기를 불어넣고 힘차게 펄럭이다가 이제 때를 알고 손을 놓은 이파리들.

사방으로 길을 내 피를 만들고 살을 만들어 꽃을 피웠던 잎맥의 기억도 내려놓자. 별빛 달빛 쉬어가던 밤도, 비와 바람에 흔들리던 위태로운 날도 잊자. 연두 버리고 초록도 버리고 내 안에 숨어 있던 마알간 얼굴로 세상과 이별하자. 명아주, 달맞이, 여뀌, 그리고 남은 몸 한 조각도 내어준 복숭아 이파리를 한참 들여다본다. 생명을 품은 기억들은 떠나는 뒷모습조차도 아름답다.

여름 끝자락, 어느 시인의 노래처럼 나도 일찍 지는 이파리 옆에서 가만히 붓을 든다. 해줄 게 이것뿐이라서 가장 아름다운 이별을 담는다.

봄, 여름 초록이던 이파리들이 가을이 오면 다른 빛깔로 물들어간다. 가을이 되어 세상과 이별할 때가 되면 이파리들은 광합성을 그만둔다. 광합성이 끝나면 녹색을 띠던 엽록소들이 사라지고 이파리들은 원래 지니고 있던 빛깔로 돌아간다. 나뭇잎에 남아 있던 영양분이나 광합성을 하며 모아둔 찌꺼기들이 색소의 성분에 따라 노랑, 빨강, 갈색으로 나타나는데 우리가 보는 고운 단풍의 빛깔이 다른 이유가 바로 여기에 있다.

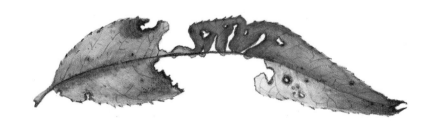

사마귀풀

Murdannia keisak (Hassk.) Hand.-Mazz)
닭의장풀과

기억에 남는 꽃들은 장소와 함께 떠오른다. 커피가 간절할 때 동그란 쿠션이 놓인 단골 카페의 푹신한 의자와 커피 향이 함께 어른대듯이 추억을 떠올리면 추억의 공간도 함께 풀려나온다.

여름 끝자락, 지리산 둘레길을 걷다가 버려둔 묵정논에 그득 핀 사마귀풀꽃을 만났다. 벼 포기 품고 있던 이웃 논과는 반대로 들쭉날쭉 마음 가는 대로 핀 꽃들이 주는 감동이란! 이슬 채 걷히지 않은 지리산 둘레길, 그득하게 피어 있던 꽃논이 아직도 눈에 선하다.

사마귀풀, 어여쁜 꽃과는 어울리지 않는 이름이다. 농부님들은 뽑고 또 뽑아도 살아나는 사마귀풀이 곱지는 않았을 게다. 그저 귀찮은 논 잡초에게 다정한 이름은 지어주고 싶지 않았을 터. 세 장의 여린 꽃잎을 보고 사마귀 얼굴을 떠올렸을까? 초원의 무법자 사마귀가 알면 최대의 헌사라고 좋아할지 모르겠다.

사마귀풀꽃은 닭의장풀 가족답게 찰나를 피다 간다. 아침에 핀 꽃을 기억하기도 전에 사라져도 한순간 빛나게 살다 가는 길섶에서 만난 사마귀풀.

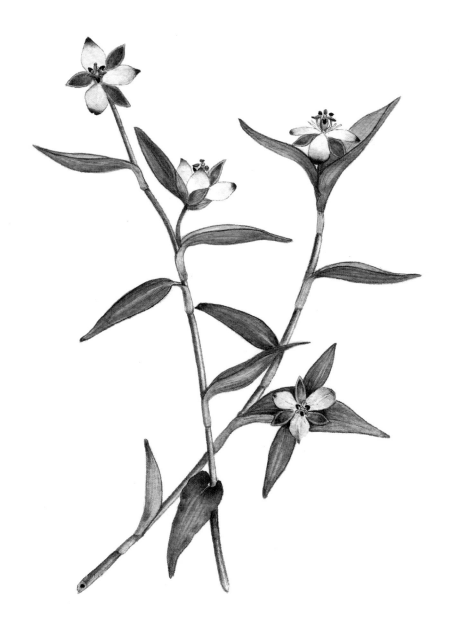

사마귀풀(*Murdannia keisak* (Hassk.) Hand.-Mazz), 닭의장풀과　177

닭의덩굴

Fallopia dumetorum (L.) Holub
마디풀과

내가 살고 있는 공동주택은 20년이 훌쩍 넘은 우리 동네 터줏대감이다. 해가 묵다 보니 아파트 주변 나무들도 크고 무성하여 여름이면 그늘이 가득하고 가을이면 은행나무와 중국 단풍이 교대로 물들어 아름다운 거리가 된다.

쥐똥나무 울타리에 세 들어 사는 식물들도 많은데 어디서 그 많은 씨앗들이 날아왔는지 으름덩굴, 하늘타리, 사위질빵 등이 서로 다른 때를 맞춰 꽃을 피며 잘 살아가고 있다. 퇴근길에 울타리를 들여다보는 쏠쏠한 재미가 오래된 단층아파트에 사는 기쁨이기도 하다.

그 울타리에 어느 날 손님이 자리를 잡았다. 딴에는 눈치 보며 살았는지 한쪽 귀퉁이에 치렁치렁한 덩굴을 드리우고 있다. '뭐야, 저 덩굴은?' 가까이 가서 들여다보니 예쁜 심장형 이파리 사이에 얇은 막질로 된 씨앗들을 그득 달고 있다. 도감을 찾아보니 닭의덩굴이다. 멀리 북반구에서 이사와 닭볏이 닮은 씨앗을 맺어 닭의덩굴이 된 식물. 닭장 옆에 살아서 닭의장풀, 닭 오줌 냄새가 나서 계요등, 닭볏을 닮아서 닭의난초, 사람살이에 꼭 필요한 닭에게 선물로 준 이름들은 우습기도 하고 정겹기도 하다. 닭, 병아리, 봄날, 햇살, 닭의덩굴이 추억을 불러낸다. 병아리 종종대던 채송화 그득 핀 친정집 마당이 그리운 날이다.

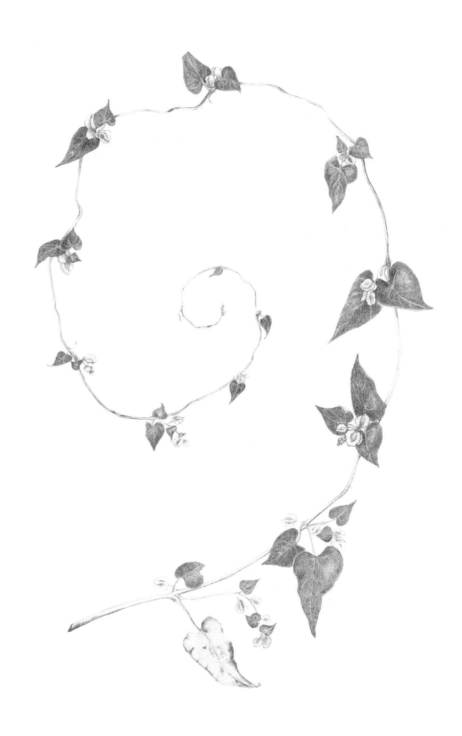

닭의덩굴(*Fallopia dumetorum* (L.) Holub), 마디풀과 179

82 으름덩굴

Lardiza balaceae. R. Br.
으름덩굴과

딸 부잣집 늦둥이 여섯 째 딸, 집에서 내 이름은 '막내야' 였다. 오십이 한참 넘은 지금도 친정언니들 눈에는 여전히 막내야다. 언니들이 많다 보니 어린 시절은 응석받이였고, 초등학교 입학하고도 아버지 등에 업혀 잠들곤 했다.

딸 부잣집 아버지는 일과 마치고 집에 오실 때면 손에 무언가를 들고 오시곤 했는데 수박 반쪽 모양의 젤리나 꽈배기, 센베이 과자 등이 대부분이었다.

늦여름 어느 날, 아버지 손에 들려 있던 과일(?)은 모양도 이상했지만 맛 또한 특이했다. 작은 바나나처럼 주렁주렁 달려 있는 초록도 아니고 갈색도 아닌 과일. 벌어진 껍질 사이로 몽글몽글한 하얀 씨앗 덩어리가 맛있는 부분이라는데 어린 내 입맛에는 달지도 않은 그렇다고 밍밍하지도 않은 중간 정도의 맛이었다.

으름덩굴은 꽃이나 이파리보다 열매를 먼저 만난 식물이다. 다섯 손가락 닮은 이파리와 사랑스럽고 향기로운 꽃은 어른이 되어 산과 들을 누비며 만났는데 지금도 좋아하는 나무 중 하나다.

그리움을 모아 그림을 그린다. 작은 화첩에 으름덩굴이 피어나고 나는 마루 끝에 앉아 아버지 기다리는 일곱 살 막내가 되었다.

으름덩굴 암꽃은 야무지다. 끈끈한 암술대는 꽃가루가 조금만 묻어도 열매를 맺는다. 으름덩굴은 예전부터 민간 약재로 쓰였는데 목통木通이란 생약 명에 걸맞게 혈액순환과 항균작용 등이 뛰어나 잎, 줄기, 열매, 뿌리 등을 다 약재로 이용한다.

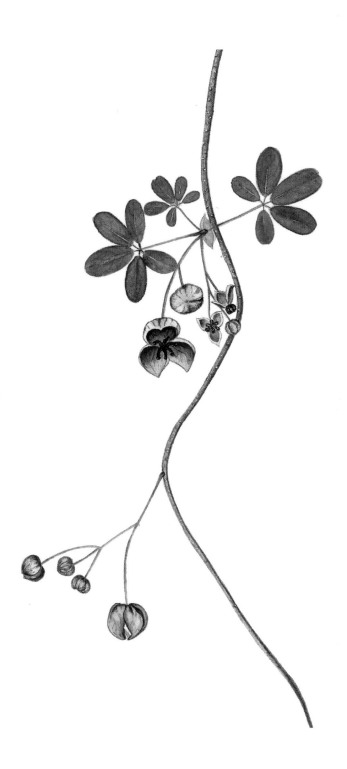

으름덩굴(*Lardiza balaceae*.R. Br.), 으름덩굴과 　181

83 나래회나무

Euonymus macropterus Rupr.
노박덩굴과

벽소령 산장 오르는 길, 빨간 열매 한 무리가 바람에 흔들린다. 흔들린다기보다 바람과 함께 바람의 호흡에 맞춰 춤을 춘다. 궁금한 마음에 산장에 배낭을 벗어두고 날듯이 계단 길을 내려왔다. 나래회나무다. 바위틈에 뿌리내려 굵어지지 못하고 낭창낭창한 줄기에 달린 열매들이 흔들흔들 나래 펼치며 비행을 하고 있다.

나래회나무를 보면 미안하다. 비슷비슷한 회나무 가족들처럼 이파리도 수수하고 꽃들은 더없이 수수하여 이름 한번 제대로 불러주지 못하고 그냥 지나치기 일쑤였다. 나래회나무는 비바람 견디며 자라던 초록 열매들이 여름 지나 찬바람 들어야 변신을 시작한다. 시린 산중바람 견디느라 열매는 자줏빛으로 물들고 단단히 여문 씨앗들은 그제야 사각 보석함을 열고 세상 밖으로 얼굴을 내민다. 나래회나무가 주목받는 순간이다. 빨간 씨앗들이 조명이 켜지듯 내려오면 사람들은 감탄을 하며 이름을 불러준다. 보석 귀걸이처럼 달랑거리던 빨간 열매가 떠나가는 날, 나래회나무도 긴 휴식을 시작한다.

꽃 다 지고 열매 익어야 불러주는 이름 나래회나무! 미안하다, 새봄에는 연두 새싹 돋을 때부터 이름 불러줄게. 나래회나무 고운 열매가 화첩에 내려앉았다.

나래회나무 열매는 사각이다. 네 개의 씨방 위에 날개가 살짝 올라와 있다. 씨앗은 바람 불면 땅으로 떨어지니 날개는 씨앗을 날라다주는 역할이 아니라 씨앗이 들어 있는 씨방을 보호하려는 장치일 수도 있겠다. 나래회나무도 다른 회나무처럼 약리작용이 좋아 약재로 쓰인다.

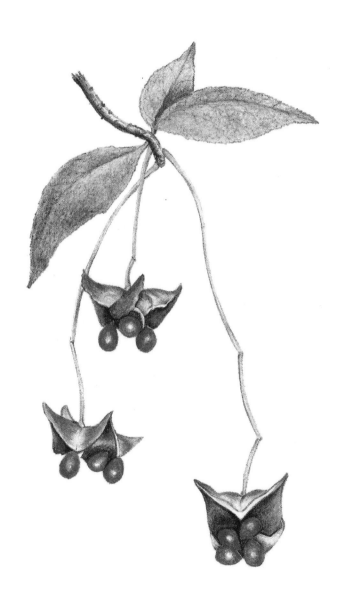

나래회나무(*Euonymus macropterus* Rupr.), 노박덩굴과 183

84 담쟁이덩굴

Parthenocissus tricuspidata (Siebold & Zucc.) Planch.
포도과

단골은 아니지만 가끔 가는 음식점이 있다. 밥값도 착하고 맛도 적당하지만 한 가지 이유가 더 있는데 작은 식당 1층과 2층을 빼곡하게 덮고 있는 담쟁이덩굴의 안부가 궁금해서다.

두해 전 여름, 점심을 먹다 젊은 주인내외가 하는 이야기를 들었는데 담쟁이덩굴을 매우 불편해하는 눈치였다. 담쟁이덩굴 열매가 익으면 새들이 몰려와 열매를 먹느라 사방에 새똥 천지가 되나 보다. 열매 익기 전에 담쟁이 줄기를 좀 잘라내야 하는지를 상의하는 중이었다. 담쟁이덩굴 보러 밥 먹으러 온다고, 새들 먹이는 일도 복 짓는 일이라고, 두 내외 이야기에 끼어들고 싶은 마음 굴뚝같았는데 그 뒤로 담쟁이덩굴만 보면 식당의 담쟁이덩굴이 궁금해지는 것이었다.

작은 식당의 담쟁이덩굴은 올여름 독한 가뭄에도 푸르고 푸르렀다. 맛깔스럽게 말아준 콩나물국밥 한 그릇을 뚝딱 먹고 나서 잘 먹었다고 인사를 한다. 담쟁이덩굴이 참 멋지다고, 단풍 들면 자주 오겠노라고 내 나름 담쟁이 안부까지 보태 인사를 한다.

공설운동장 건너 오른쪽 골목, 열댓 걸음만 성큼성큼 걸어가 보면 거기 온통 초록 이파리를 뒤집어쓰고 있는 아담한 식당이 있다. 담쟁이만큼 젊은 내외가 오늘도 푸른 콩나물국밥을 말고 있는데 미안하지도 않은지 올여름엔 열매를 더 많이 맺은 담쟁이덩굴이 철없이 춤을 추고 있다.

담쟁이덩굴은 약초의 효능을 떠나 도시의 아름다움과 더운 여름 건물의 실내 온도를 낮춰주는 귀한 식물이다. 탈원전 시대에 자연이 주는 선물! 도시 곳곳이 푸르게 물들어 담쟁이덩굴의 안부를 걱정하지 않아도 되는 날을 손꼽아본다.

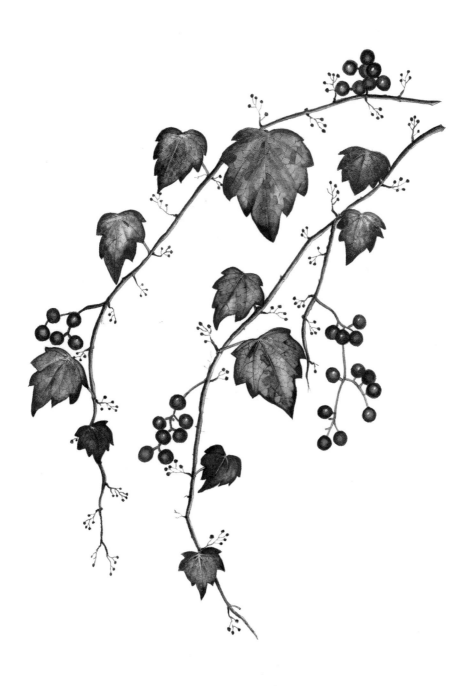

담쟁이덩굴(*Parthenocissus tricuspidata* (Siebold & Zucc.) Planch.), 포도과　185

85

까실쑥부쟁이

Aster ageratoides Turcz.
국화과

산책길, 언제 피었는지 까실쑥부쟁이 한 무더기가 풀숲에 환하다. 보이지 않는 뒤쪽에 늘어진 까실쑥부쟁이 몇 줄기를 꺾어와 약탕기에 꽂아뒀다. 친정어머님이 쓰시던 약탕기가 까실쑥부쟁이를 만나더니 딱 맞는 옷을 입은 것처럼 어여쁘다. 어머니가 쓰시던 많은 장독은 주택에 사는 친정언니들이 가져가고, 내가 가져온 것은 마당 귀퉁이에 있던 돌확과 약탕기였다. 몇 차례 이사를 다니며 무거운 돌확은 금이 가서 버려진 지 오래인데 어머니 손길이 남아 있는 약탕기는 애지중지 아끼는 꽃병 1호가 되었다.

까실쑥부쟁이 환한 저녁, 엄마 모습으로 늙어가는 내가 엄마 그리워 꽃을 그린다. 막대 걸친 삼베보자기를 쥐어짜던 엄마의 투박한 손, 흰 사발에 쪼르르 떨어지던 까만 약, 이마 찌푸리며 약사발 들이키던 언니. 눈물 한 방울이 톡 떨어진다. 불쟁이 딸 슬픈 전설을 안고 까실쑥부쟁이가 화첩에 들어왔다.

가난한 대장장이의 큰딸로 태어나 배고픈 동생들 건사하기 바빠 매일 쑥을 캐던 쑥부쟁이. 목숨을 구해준 사람과 언약을 했는데 쑥부쟁이를 잊고 다른 여자와 혼인을 했나 보다. 슬픔에 지친 쑥부쟁이는 벼랑에서 발을 헛디뎌 그만 죽고 말았다지. 애달픈 슬픔이 언덕 가득 꽃으로 피어났고, 사람들은 이름 모를 꽃을 그녀 이름을 따서 쑥부쟁이라고 불렀다고. 까실쑥부쟁이는 잎과 줄기에 까슬까슬한 털이 있어 붙여진 이름이다.

까실쑥부쟁이(*Aster ageratoides* Turcz.), 국화과　187

숲속 작은 마을에서 농사를 짓고 그림을 그리며
산다. 아침이면 새소리에 잠에서 깨고, 밤이면
고라니 울음소리와 부엉이 울음소리에 놀라기도
신기해하기도 한다. 시골살이 10년에 어느덧 꽃
과 별과 반딧불이 친구가 되었다. 한순간도 지루
하지 않은 자연 덕분에 자연을 그리고부터 내일
이 더 기다려진다.

PART 6

꽃과
함께한 날들

정·경·하

제비꽃

Viola mandshurica W. Becker
제비꽃과

전국의 들에서 흔히 볼 수 있는 여러해살이풀이다. 4~5월이면 작고 앙증맞은 여러 가지 색의 꽃들이 사방에 피어난다. 변이종이 아주 많은 꽃이다.

작고 흔한 제비꽃은 보기에만 예쁜 꽃이 아니라 사람에게도 참 이로운 꽃이다. 염증을 가라앉혀주고 소염작용과 해독작용에 좋아 전초를 말려 약재로 사용하기도 한다. 또 설탕절임이나 꽃차, 꽃얼음, 꽃비빔밥, 꽃샐러드 등 요리에도 쓰임이 많은 고마운 식재료이다.

제비꽃은 따스한 햇살이 닿는 곳이라면 어디든지 피어난다. 작지만 생명력이 강한 꽃이다. 내가 그린 제비꽃도 산책 중에 오르던 계단의 좁은 틈에서 피어 있었다. 척박한 땅도 잘 가리지 않고 씨앗이 떨어지는 곳에 제 몫의 꽃을 피우고 있다. 자리가 좁아 한쪽으로만 자라난 제비꽃의 수고스러움이 눈길을 사로잡은 산책길. 계단을 오르다 말고 제비꽃 옆에 앉아 잠시 쉬다가 그 모습이 예쁘고 대견해서 그림으로 남겨 본다.

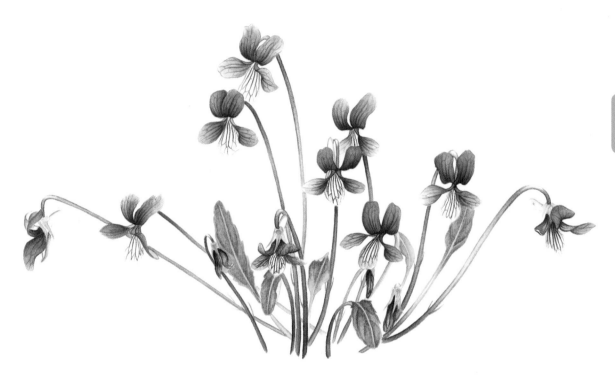

정
경
하

제비꽃(*Viola mandshurica* W. Becker), 제비꽃과

87 각시붓꽃

Iris rossii baker
붓꽃과

산이 아직 초록으로 뒤덮이기 전, 겨울 동안 쌓여 있던 낙엽들 사이로 나풀대며 작은 보랏빛 꽃들이 피어난다. 봄이지만 아직 겨울 빛이 남아 있는 숲에 하나둘 피어나는 각시붓꽃은 흑백사진을 칼라사진으로 바꾸듯 그렇게 산을 조금씩 보랏빛으로 물들인다.

각시붓꽃은 식물체도 작고 꽃도 아담해서 붙여진 이름이다. 4~5월쯤 양지바른 산기슭에 피어나는 각시붓꽃은 여러해살이풀로 여기저기 듬성듬성 무리지어 피어난다. 잎의 길이가 20센티미터 안팎이고, 꽃대는 그보다 더 작은 붓꽃 중에 작은 키에 속하는 종류다.

아직은 쌀쌀한 봄 날씨에도 작은 꽃들이 씩씩하게 봄을 열어간다. 각시붓꽃 따라 봄이 성큼성큼 걸어온다.

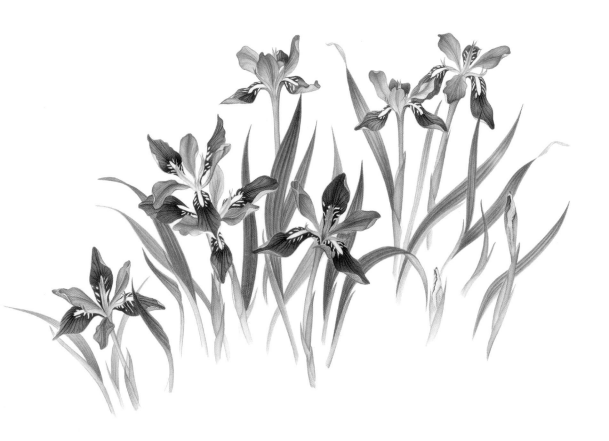

각시붓꽃(*Iris rossii* baker), 붓꽃과 193

댓잎현호색

Corydalis remota Fisch. ex Maxim.
현호색과

이른 봄 비어 있는 논가에 푸른 현호색들이 무리지어 피어난다. 파란 새들이 조롱조롱 꽃이 되어 달린 듯 귀엽고 여린 느낌이다. 물 빠짐이 좋은 양지나 반그늘에서 소담스럽게 피어나는 댓잎현호색. 댓잎현호색은 현호색 가족 중 이파리가 댓잎을 닮아 붙여진 이름이다. 사람들에게 쓰임새가 많았던 댓잎을 닮아 꽃 이름에 댓잎이 붙었지만 가는 이파리 때문에 다른 현호색과 쉽게 구분이 된다.

대부분의 현호색 군락에는 한 종류의 현호색만 피는 것이 아니라 여러 종류의 현호색이 같이 피어난다. 최근에 DNA 조사 결과 댓잎현호색이 현호색과 같은 종으로 분류되어 합쳐져서 학명이 같다.

겨울과 이른 봄 사이, 비어 있는 논은 사람 발길이 뜸한 휴식기다. 짧은 사이 스며들어 조용히 피었다 지니 일부러 찾아가지 않으면 꽃 피는 시기를 놓치기 쉽다. 스치듯 피는 현호색을 보기 위해 봄마다 나는 부지런히 발걸음을 옮긴다.

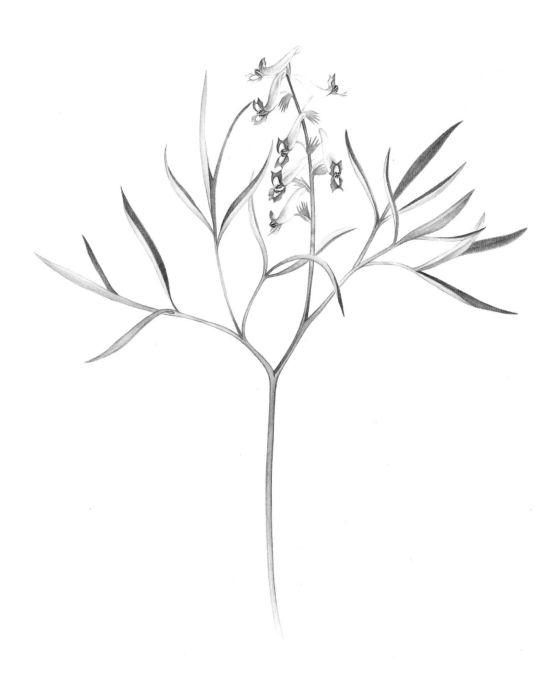

댓잎현호색(*Corydalis remota* Fisch. ex Maxim.), 현호색과　195

골담초

Caragana sinica (Buc'hoz) Rehder
콩과

골담초의 원산지는 중국으로 알려져 있으나 우리
나라에서도 자생지가 발견되었다. 옛날부터 울타리용으로 많이 심어 관
상용과 약재로 많이 사용하던 나무다. 우리 집에도 울타리에 골담초가
자라고 있어 5월이면 꽃을 보는 기쁨을 누리고 있다.

키는 2미터 안팎으로 낮고 가는 가지들이 얽혀 자라며 가지마다 나비 모
양의 노란 꽃들이 달린다. 꽃은 연노랑 빛에서 진노랑으로 변했다가 질
때는 붉은 갈색 빛이 된다.

골담초는 관절통, 신경통, 고혈압 등에 효능이 있어 뿌리, 꽃, 가지, 잎 모
두 약재로 사용 가능하다. 하지만 뿌리에는 약간의 독성이 있어 섭취량
을 소량으로 하는 것이 좋다.

꽃을 차로 만들었을 때는 아까시 꽃보다도 달콤한 향이 난다. 꽃으로 떡
을 만들어 먹기도 하고, 식용 꽃으로 요리의 멋을 살리기에도 좋다.

달콤한 꿀과 향을 가져서 수정을 돕는 벌들의 접근 외에 동물들의 공격
을 막기 위해서인지 꽃 옆으로 가지마다 기다랗고 뾰족한 가시들이 달려
있다. 골담초의 적극적인 방어에도 불구하고 나는 꽃을 야무지게 따서
꽃차를 만들었다.

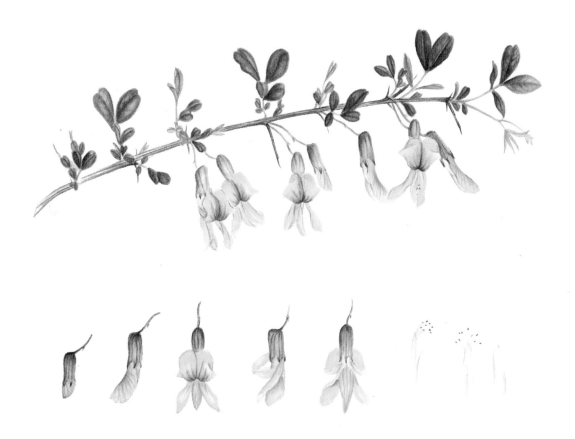

골담초(*Caragana sinica* (Buc'hoz) *Rehder*) 콩과 197

90 삼색제비꽃

Viola x wittrockiana Gams
제비꽃과

팬지의 모습을 한 작은 제비꽃이다. 그 모습이
여간 귀여운 게 아니다. 생명력도 강하고 꽃도 오랫동안 피어 화단에서
키우기에도 좋은 꽃이다.

삼색제비꽃은 4~5월에 피는 두해살이풀로 키는 20센티미터 정도이며,
꽃 색도 다양하다. 전초를 약재로 사용하며 면역력을 높여주고, 피를 맑
게 해주며, 이뇨제로 사용한다.

키가 너무 작아 화단에서 자랄 때는 꽃이 피기 전 다른 풀들과 함께 뽑
힐 때가 많다. 뽑아놓고 알게 됐을 땐 너무 속상하다. 그래도 다행히 꽃
이 피고 씨앗이 영글면 씨앗의 발아율이 좋아서 무리지어 피는 꽃들을
계속 볼 수 있다. 노랑, 자주, 흰색, 연보라, 진보라 등 꽃 한 송이가 세 가
지 빛깔로 피어나 삼색제비꽃이라고 부른다.

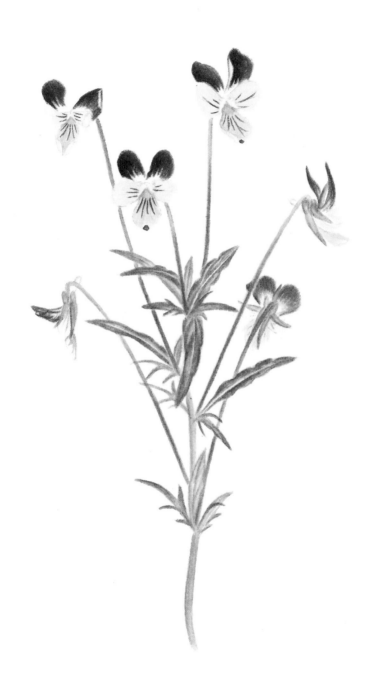

삼색제비꽃(*Viola x wittrockiana* Gams), 제비꽃과 199

91 개양귀비

Papaver rhoeas L.
양귀비과

유럽이 원산지인 개양귀비는 화초로 들여와 재배하다가 씨앗이 퍼지면서 야생에서도 흔히 보게 된 꽃이다.

1년생 풀로 붉은색, 분홍색 등 다양한 색의 꽃이 핀다. 30~80센티미터의 큰 키에 꽃잎은 네 개이며 컵형으로 5~8센티미터 정도의 큼직하고 화려한 꽃이 핀다.

아침에 작은 봉오리에 담겨 있던 주름진 꽃잎들이 피어나서 하루 동안 햇빛 맞으며 화사하게 피었다가 저녁이면 바람에 흔들리다 꽃잎이 하나둘 흩어져 떨어지는 모습에 아까운 마음이 든다.

나만 아까운 마음이지 개양귀비 꽃은 자기 몫의 하루를 알차게 살았다. 개양귀비는 예쁜 창이 가득한 씨방을 만들어 그 안에 씨앗들을 가득 채우고 다시 바람에 흔들릴 채비를 한다. 그렇게 빨리 다시 꽃이 될 꿈을 꾼다.

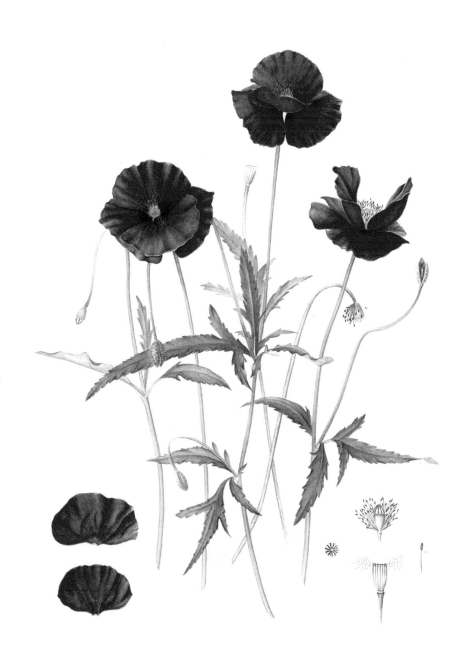

개양귀비(*Papaver rhoeas* L.), 양귀비과 201

92 인동덩굴
Lonicera japonica Thunb.
인동과

참 희한하다. 연녹색 봉오리에서 하얀색 봉오리, 그 옆에 연노랑 꽃, 그 뒤에 진노랑 꽃이 한 줄기에 다채롭게 피어 있는 모습이라니. 흰색과 노란색이 섞여 피어서 금은화라 부르기도 한다. 겨울에도 곳에 따라 잎이 떨어지지 않고 있어 인동이라고 부른다.

5~6월에 양지바른 곳에서 피고, 가지는 붉은 갈색이며, 오른쪽으로 다른 물체를 감아 올라가는 덩굴식물이다. 꽃모양도 5센티미터 정도 길게 뻗어 나와 끝에서 손가락을 뒤로 젖히듯 피어난 모습이 귀엽기도 하다.

덩굴식물로 서로를 감아 올라가 큰 무리를 지어 피어난다. 다양한 색의 꽃들이 손 흔들듯, 노래를 하듯 경쾌한 느낌이 든다. 작고 귀여운 장난감 조각들 같기도 하다.

인동덩굴(*Lonicera japonica* Thunb.), 인동과 203

93 괭이밥

Oxalis corniculata L.
괭이밥과

고양이들이 탈이 났을 때 잎을 먹고 해독이 되어 괭이밥이 되었다는 이야기가 있다. 이파리는 사랑스런 하트 모양이다. 하트 모양의 잎들이 나에게 '사랑해' 하고 말을 걸어오는 듯하다. 내 마음도 덩달아 따뜻하고 환해진다. 산책을 하다 보면 하트 모양의 잎들을 곳곳에서 발견하게 되는데, 마치 내가 읽기를 기다리며 숨겨놓은 편지를 발견한 기분이다.

햇빛 좋은 자리에 소담스럽게 피어나는 작고 여린 괭이밥은 1센티미터 정도의 노란 꽃을 피운다. 그늘이 지면 꽃도 잎도 다시 오므라든다. 그래서 벌레들이 적게 찾아온다고 한다.

씨앗은 영글면 살짝만 건드려도 톡 터져 사방으로 날아간다. 5~9월까지 꽤 오랫동안 피어 있고 씨앗도 잘 퍼지니 괭이밥의 사랑은 계속 번져가겠구나.

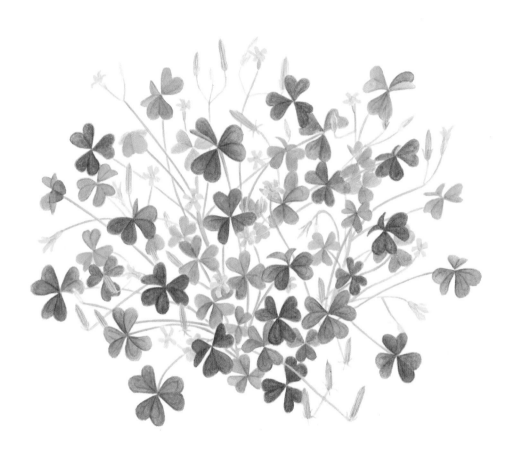

괭이밥(*Oxalis corniculata* L.), 괭이밥과 205

94 붓꽃

Iris sanguinea Donn ex Horn
붓꽃과

꽃봉오리 모양이 붓을 닮아 붓꽃이라고 한다.
5~6월에 꽃이 피며 꽃잎의 세 장은 아래로, 세 장은 위로 피어 마치 보
랏빛 물이 흐르듯 자연스러우면서도 화려한 곡선의 아름다움을 지닌다.
주로 관상용으로 심지만 한방에서는 소화불량을 돕는 약재로도 사용한
다. 그래서인지 화단의 붓꽃을 고라니가 자꾸 와서 먹는다. 고라니의 소
화에 도움이 되었을까? 붓꽃을 좋아해서 집 주변에 많이 심었더니 요즘
은 우리 집이 고라니의 맛집이 된 듯하다.
붓꽃은 포기를 나눠 심으면 금방 번져서 '붓꽃이 가득 피어난 꽃길'을 걸
을 마음으로 매해 붓꽃을 심는다.

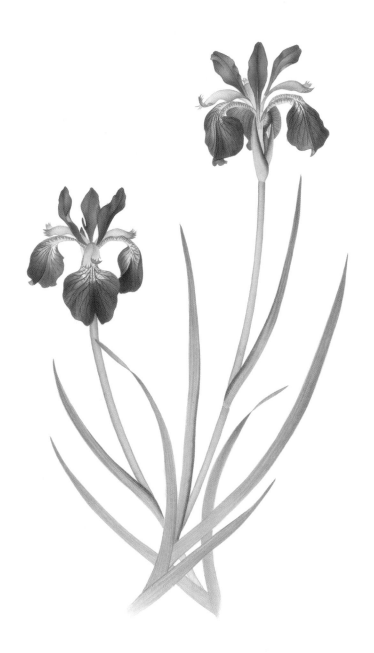

붓꽃(*Iris sanguinea* Donn ex Horn), 붓꽃과　207

95 도라지

Platycodon grandiflorum (Jacq.) A.DC.
초롱꽃과

7~8월에 피어나는 종 모양의 보라색, 흰색 도라지꽃이다. 꽃잎 부리가 다섯 갈래로 갈라져 뒤로 살짝 젖혀진다. 꽃이 피기 전 봉오리는 풍선처럼 빵빵하게 부풀어 오르는데, 그 모습이 참 귀엽다. 보라색 꽃잎에 짙은 청보라색의 유도선이 꽃의 아름다움을 더해준다.

도라지는 뿌리를 약재로 사용한다. 사포닌이라는 성분이 들어 있으며 기관지염, 폐렴 등에 효과가 있고 요즘은 항암작용이 있는 것으로 알려져 더욱더 쓰임이 커졌다. 뿌리를 무쳐서 반찬으로도 먹는다.

한여름 청보라로 꽃밭을 물들이는 도라지꽃은 민요에도 나올 만큼 오래 전부터 친근한 꽃이다. 항상 우리 곁에 흔하게 있어주었으면 하는 귀한 꽃이다.

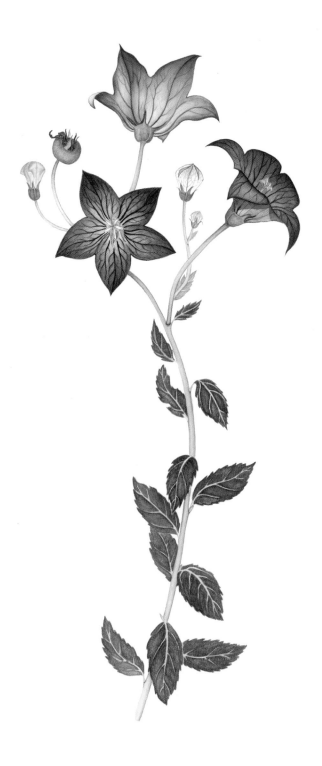

도라지(*Platycodon grandiflorum* (Jacq.) A.DC.), 초롱꽃과 209

범부채

Belamcanda chinensis (L.) DC.),
붓꽃과

주황색의 상큼한 꽃잎 위로 뿌려져 있는 반점들이 꽃을 더욱 돋보이게 해준다. 이 꽃의 모양을 보고 '범 같다'고 하고, 잎의 모양이 납작하게 부채처럼 펼쳐져 있어 '범부채'라고 부른다. 범이라고 하기엔 작고 귀여운 모습에 자꾸 웃음이 난다.

7~8월 한여름에 피어나는 범부채는 물을 좋아해서 섬 지방이나 해안가, 물 빠짐이 좋은 반그늘 산지에서 잘 자란다. 꽃은 아침에 펴서 저녁에 지는데 주황빛 손수건을 빨래 짜듯이 비틀어 놓은 모양으로 오므려진다. 꽃이 필 때도 꽃이 질 때도 흐트러짐 없는 단정한 모습이다.

꽃이 지고 통통한 씨방이 여물었다 벌어지면 까맣고 윤이 나는 구슬 같은 씨앗들이 포도송이처럼 들어 있다. 씨앗의 발아율도 좋은 편이라 화단에 심어두고 오래 볼 수 있는 꽃이다.

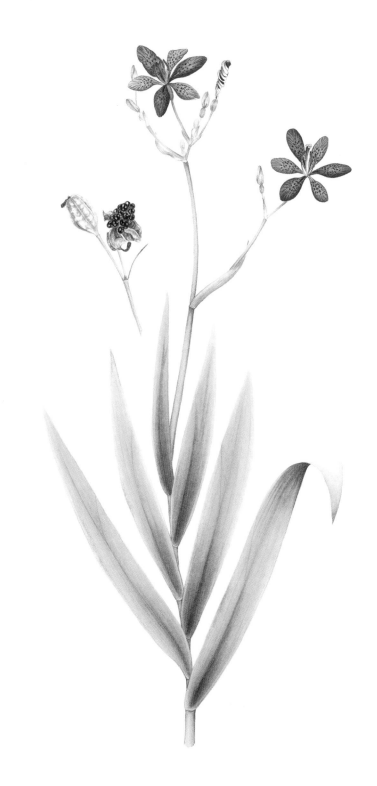

범부채(*Belamcanda chinensis* (L.) DC.), 붓꽃과 211

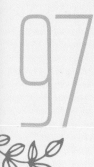

97 참비비추

Hosta clausa var. *normalis* F.Maek.
백합과

뿌리에서 모여 난 잎들 사이로 기다랗게 꽃대가 올라온다. 누가 오나 내다보듯 비스듬히 기울어진 꽃대에는 연보라색 꽃들이 차례로 달려 아래쪽에서부터 피어 올라간다.

통꽃으로 꽃부리가 여섯 갈래로 갈라져 귀엽게 젖혀지며 짙은 청보라색 화분의 수술과 암술이 통꽃 밖으로 살짝 보여 귀여움을 더한다. 여린 꽃을 받치고 있는 짙푸른 잎은 꽃과 다르게 두껍고 맥이 선명하여 시원스러운 느낌을 주며 여린 꽃을 더욱 돋보이게 해준다.

이름에 '추'는 '취'와 같은 말로 산나물을 뜻한다. 잎을 비벼서 먹는다고 비비추라고 부른다. 잎을 비비면 독성이 빠지고 부드러워지며 데쳐서 무침, 쌈, 국, 장아찌, 묵나물 등으로 먹을 수 있다. 꽃부터 뿌리까지 약재로도 사용된다. 꽃과 잎이 아름다워 관상용으로도 많이 심겨지고 있다.

참비비추(*Hosta clausa* var. *normalis* F.Maek.), 백합과 213

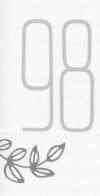

98 참나리

Lilium lancifolium Thunb.
백합과

춤추는 꽃, 내게 참나리는 춤추는 발레리나를 떠올리게 하는 꽃이다. 한껏 말려 올라간 풍성한 꽃잎들 사이로 기다란 다리들이 춤을 추듯 피어나는 꽃. 한동안 미소를 머금고 활짝 핀 참나리의 공연을 바라본다. 나리 꽃 중 가장 아름답다고 하여 참나리라고 부른다. 탐스러운 꽃은 아래에서부터 위로 계속 피어 올라가는데, 정작 꽃송이는 열매를 맺지 못해 잎겨드랑이에 주아를 만들어 발아한다. 꽃과 잎은 모두 돌려나는데 그 규칙 때문에 아주 정교하고 입체적인 구조를 갖는다. 긴 세월 동안 참나리가 선택한 규칙은 정교하기 그지없다.

참나리는 7~8월 큰 꽃들이 차례대로 순식간에 폈다 져서 꽃으로 가득했던 공간들을 한순간 텅 빈 무대로 만들어버린다. 참나리가 지면 이제 여름은 떠날 준비를 하고 가을이 슬며시 다가온다.

참나리(*Lilium lancifolium* Thunb.), 백합과 215

칸나

Canna x generalis L.H.Bailey & E.Z.Bailey
홍초과

우리 마을에서는 봄이 되면 하루를 정해 마을 사람들이 모두 모여 동네 여기저기에 칸나 알뿌리를 심는다. 그렇게 심어놓고 봄꽃놀이에 농사일에 바쁜 날들을 보내다 보면 칸나는 어느새 조용히 잎을 올리며 자리를 잡고 뜨거운 한여름 불꽃처럼 화사하게 꽃을 피운다. 여름 햇살과 마주한 뜨거운 열정, 바로 칸나가 피운 붉은 꽃이다. 덥게 느껴질 수도 있는 빨강이 더위에 지쳐 있는 내게 오히려 힘을 실어준다. 그런 칸나가 나는 늘 반갑다.

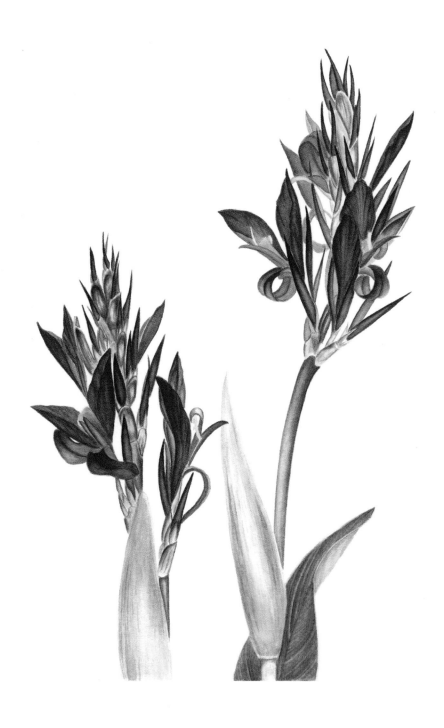

칸나(*Canna x generalis* L.H.Bailey & E.Z.Bailey), 홍초과 217

용담

Gentiana scabra Bunge
용담과

한여름 무더위 속에 서늘한 푸른빛의 용담이 피어
난다. 종 모양의 꽃으로 끝이 다섯 갈래로 갈라지며 꽃 안으로 연둣빛 점
들이 벌들을 안내한다. 물을 좋아하고 배수가 잘되는 곳을 좋아해서 환
경이 잘 맞으면 아주 탐스럽게 꽃송이를 늘려간다. 예쁜 꽃의 이름이 심
상치 않다. 용담, 용의 쓸개라니?
약재로 쓰고 있는 용담은 쓴맛이 강하다. 보랏빛 아름다움 속에 숨은
쓴맛을 아직 보지는 못했지만 이 쓴맛이 위액 분비를 촉진시켜 소화를
돕고 위를 튼튼하게 하며 간 기능 강화와 해열, 항균 효과가 뛰어나다
고 한다.
7~10월까지 꽃이 피고 여름의 초록 잎은 가을에 붉게 단풍이 든다. 이
렇게 예쁘고 몸에 좋은 꽃을 흔하게 볼 수 없어 아쉽다.
예쁘다고, 몸에 좋다고 무분별하게 채취하지 말고, 씨앗을 받아 키우는
노력을 해주었으면 하는 바람을 흔히 볼 수 없는 꽃들을 볼 때마다 하게
된다.

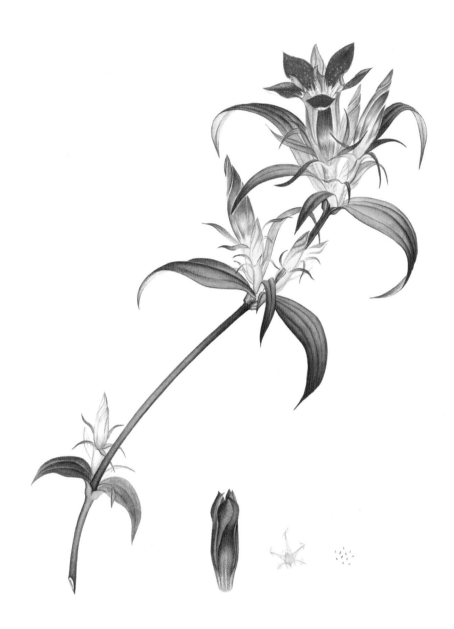

용담(*Gentiana scabra* Bunge), 용담과　219

101

둥근잎유홍초
Quamoclit coccinea Moench
메꽃과

8~9월에 피는 둥근잎유홍초는 덩굴식물로 왼쪽
으로 감아 올라간다. 식물세밀화를 그릴 때 식물마다 감아 올라가는 방
향도 잘 관찰해야 됨을 덩굴식물을 그리면서 알게 되었다.

둥근잎유홍초의 꽃은 주홍과 진노랑이 섞여 있어 귀엽고 따뜻한 느낌이
든다. 열대 아메리카가 원산지인 이 꽃은 워낙 햇빛을 좋아해서인지 햇
빛을 더 많이 받기 위해 전봇대를 타고 올라가 아주 높은 곳에서도 작고
붉게 반짝인다.

꽃은 깔때기 모양으로 작은 나팔꽃 같다. 수술이 다섯 개이고, 암술은
한 개다. 꽃밥과 암술머리가 하얀색이다.

원예식물로 들어와 귀화한 식물인데 생명력이 강하고 꽃과 잎의 모양이
아기자기하고 귀여워서 관상용으로 많이 심는다.

맑고 높은 가을 하늘을 바라보다가 둥근잎유홍초를 만났다. 푸른 하늘
덕분에 더욱 예뻐 보인다.

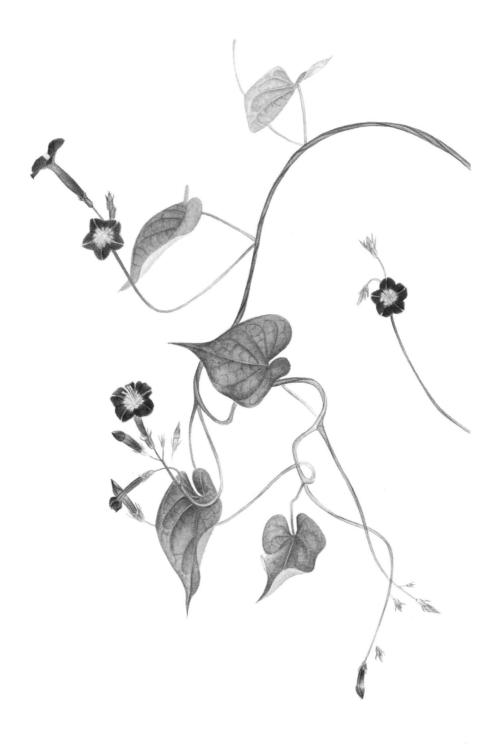

정경하

둥근잎유홍초(*Quamoclit coccinea* Moench), 메꽃과 221

식물명 찾아보기

참고문헌

《한국 식물 생태보감》 1,2권, 김종원, 자연과 생태
《한국의 귀화 식물》 박수현, 일조각
《내가 좋아하는 물풀》 이영득·김혜경, 호박꽃
《꽃들이 나에게 들려준 이야기》 1,2,3권, 이재능, 신구문화사
국립수목원 국가생물종지식정보
두산백과와 나무위키

우리 자연을 그리는 사람들의
101가지 식물 이야기

꽃을 그리다

초판 발행 2018년 11월 30일
2판 발행 2019년 3월 15일
3판 발행 2021년 7월 16일

지 은 이 김혜경·김은경·엄현정·임영미·전정일·정경하
펴 낸 곳 코람데오
등 록 제300-2009-169호
주 소 서울시 종로구 세종대로 23길 54, 1006호
전 화 02)2264-3650, 010-5415-3650
　　　　　 FAX. 02)2264-3652
E-mail soho3650@naver.com

ISBN | 978-89-97456-67-3 03650

값 15,000원